陶醉影畫

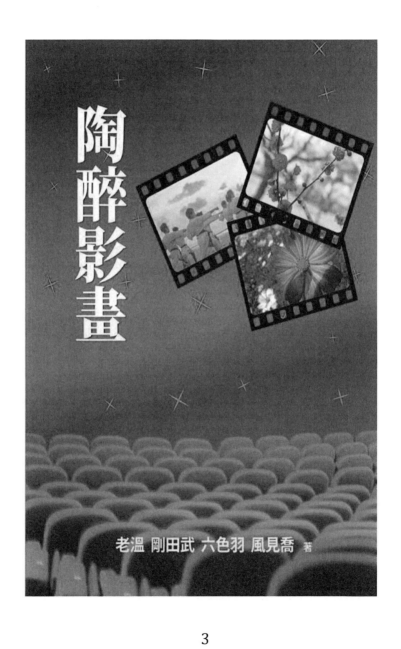

陶醉影畫

老溫 剛田武 六色羽 風見喬 著

 陶醉影畫

目錄

1~15 作者：老溫

陶醉影畫

31~45 作者：六色羽

陶醉影畫

46~60 作者：風見喬

1 ～ 15

作者：老溫

陶醉影畫

1 • 駭人瘋狂的電影實驗《DAU. Natasha》

　　耗時十五年的烏克蘭實驗計劃，始於俄羅斯慈善家 Sergey Adonyev 課金支援，名字取自前蘇聯諾貝爾獎物理學家 Lev Landau 最後三個字母。在烏克蘭搭建的 DAU 物理研究中心，佔地兩個足球場，先後數百人進駐，包括藝術家、科學家、秘密員警等，但所謂的「研究中心」實際上就是超巨型片廠。

　　「研究中心」甚麼都有，各適其適，並複製 1938 至 1968 年代的共產蘇聯社會，所有人需要穿上舊衣服、使用舊貨幣，彷彿時光倒流。Landau 研究量子物理學之餘，同時進行人性實驗，深信婚姻不應妨礙性愛自由，可想而知，實驗計劃也是圍繞性愛與人

1. 駭人瘋狂的電影實驗《DAU. Natasha》

性發展下去。

大部分參與其中的非職業演員需要在「研究中心」生活三年，而且角色是沿用自己的真實名字，虛實難分，三年說長不長、說短不短，導演拍下了七百小時的片段，但是後期製作足足花了十年之久，最終剪輯成十五齣電影，並將分階段上演，《DAU.娜塔莎之劫》不過是首發而已，更成為 2020 年柏林影展首映。

故事講述兩個女服務員 Natasha 和 Olga，招呼法國男科學家 Blinov 及前蘇聯國安軍官 Azhippo，吃吃喝喝，天南地北，像極了日常生活。與其說劇情張力，不如說人性折磨。開首，兩個女人關店後吃東西喝酒，說著說著，一言不合，忽然扭打起來，令人看得心煩不安...不過是開首而已。

當人類被長期隔離，與世隔絕，人性到底會被扭曲成甚麼模樣呢？兩個女人為了拖地而引起武鬥，怒

陶醉影畫

拳相向,後來一見男人就身體大解放,電影內的性愛
場面,絕不借位拍攝,悉數是「荷槍實彈」真實對
決。《DAU.娜塔莎之劫》全長兩個半小時,卻只有十
三場戲,劇本似有還無,採取紀錄片手法。假如它是
變態級別的真人秀,現在大流行的真人秀節目,又為
何吸引到你我他追看?

電影公映時,很多觀眾(包括影評人)承受不了
煎熬,選擇半路中途離場,剝削、踐踏人性的行為,
在影片中近乎沒有道德底線,大底是借此鞭撻極權社
會,隨時隨地可用莫須有之名肆意向任何人施虐、懲
罰。與外國人上床,竟然要寫悔過書,今日聽來是荒
之天下大謬,但在人類歷史洪流之中,這不是奇聞。

2• 誣致一直還在堅持的人

《The Mauritanian》

聽鄉民說，小時候是左膠沒大不了，但過了四十歲仍是左膠，那就是沒見識，真的嗎？《The Mauritanian》（失控的審判）像一本哲學書，多於一本紀實文學。

細看一下，《The Mauritanian》陣容強勁，女的有奧斯卡影后 Jodie Foster，男的有艾美獎最佳男主角 Benedict Cumberbatch，導演是奧斯卡最佳紀錄長片獎得主 Kevin Macdonald，觀看前不禁心想，為何會吸引到一班大咖參與其中，看過之後恍然大悟。

故事根據真人真事改編，講述嫌疑人 Mohamedou Ould Slahi 被懷疑參與九一一恐怖襲擊，包括協助聘請阿爾蓋達恐怖份子、接待劫機犯人、甚至與「大魔頭」拉登聯繫等，惟美軍一直缺乏實質證據作出起

訴。可憐嫌疑人被囚禁在古巴關達那摩灣
（Guantanamo Bay）超過十四年，劇本正是根據他在
獄中所寫的暢銷書《Guantanamo Diary》改編而成。

　　片名直譯為毛利塔尼亞人，也是 Mohamedou Ould
Slahi 的故鄉，但缺乏戲劇性，故中譯為《誣罪審判》
就帶來了無限懸念，究竟無罪，還是「誣」罪？
Benedict Cumberbatch 曾在原著發佈會上朗讀章節，早
希望把它搬上大銀幕，並扮演軍事法庭主控官 Stuart
Couch，來自英國的他更刻意聘請導師苦練美國南部口
音；Jodie Foster 扮演辯護律師 Nancy Hollander，才智
超凡而具思辨邏輯，說話審慎，為了角色不惜把頭髮
染成銀絲，二人的對手戲絲絲入扣，不容錯過。

　　荷里活電影必須保持政治正確，對，是非常、非
常、非常的政治正確，導演把主軸聚焦在法律程序公
義，我們會容許向恐怖份子施以酷刑逼供嗎？無論答
案「是」或「不是」，也會掉進思考上的圈套。因為
一個人沒有招供，他就不應被標籤為恐怖份子，「無

2. 誣致一直還在堅持的人《The Mauritanian》

罪假定」意味著任何人最多只是嫌疑人。

　　Stuart Couch 的好友是被劫航的機師，像當年大部分美國人一樣，覺得恐怖分子死不足惜，死多一個不多，惟「寧枉莫縱」往往會導致冤獄出現，甚至失去法治精神。導演刻意讓觀眾感受男主角的不安，大量強光、搖晃鏡頭、壓迫空間重現關押期間受到的酷刑，我們產生憐憫之心是人之常情，但也不期然忘了，他有可能是害死三千條人命的共犯。

　　《Guantanamo Diary》全書共四百六十六頁，以英文所寫，記錄 Slahi 被迫離家前的生活，及後「人間蒸發」的囚鳥日子，對美國司法作出血的控訴。該書經過美國政府兩次「思想審查」，手稿上塗了至少兩千五百個「黑槓」，作者始終沒有話語權，直至 2017 年以未經軍方遮蓋的原始版本重印，讓更多人了解真相。

　　飾演 Slahi 的法國影帝 Tahar Rahim，有北非血

統，懂得英法多種語言，為了拍攝《The Mauritanian》而學習阿拉伯語，更艱苦瘦身逾二十磅。尾聲時 Slahi 真身登場，唱出 Bob Dylan 金曲《The Man in Me》，此曲曾出現在電影《The Big Lebowski》中據說他在獄中看電影一百一十次，熟讀對白，盡見他能苦中作樂的幽默感。

Slahi 是完美的受害人，對施以酷刑的美軍，沒帶走任何怨恨，更成功通過了兩次測謊，法庭堅持寧枉莫縱。說到尾，人命真的輕重之分嗎？世上也許沒有絕對的公義，誠如 Slahi 對白帶出了，原來「自由」和「寬恕」是同一個阿拉伯語字，致一直還在堅持的人。

3· 醉美的一課《Druk》

離開影院時腦際劃過了一個問題：「世界上有幾多民族能夠拍出《醉美的一課》？」這部丹麥出品榮獲奧斯卡最佳外語片，同時橫掃英國電影學院獎最佳外語片及歐洲電影獎最佳影片，絕對實至名歸。由英譯名 Another Round 到中譯名，影迷大概猜到影片主題與酒精有關，但是劇情的發展恐怕十萬人也沒能有一個，會預料到導演和編劇會大膽地安排這樣的結局。

常言道：「酒醉三分醒。」三分醒不了，不如清醒時醉三分，打著醉拳走人生。對喝酒的人而言，劇情看上去平凡不過；對不喝酒的人來說，卻是極盡荒謬之能事。然而，它是建基於挪威心理學家 Finn Skårderud 的理論：「humans are born with an alcohol blood level 0.05% too low」，喝一點酒，有助釋放抑鬱的自己，藉此「合理化」整個喝酒實驗。

17

陶醉影畫

　　整齣電影《Druk》台譯《醉好的時光》圍繞著四名中年教師，Mads Mikkelsen 飾演的 Martin、Thomas Bo Larsen 飾演的 Tommy、Lars Ranthe 飾演的 Peter 及 Magnus Millang 飾演的 Nikolaj，其實除了 Mikkelsen 之外，其餘主角的名字不提也罷，反正大部分觀眾也是聞所未聞，同時讓我們更容易代入他們的處境。

　　四個中年漢私下談心，忽發奇想，打算喝一點酒提升工作效率、婚姻狀況和生活質素。畢竟，大家都過了法定喝酒的年紀，不信會有出亂子，後來多喝一點，再多喝一點，一喝就不可收拾。《醉美的一課》的男一是歷史科教師 Martin，眼看學生上課玩手機，日子過得意興闌珊。問題是今日的教育制度，教師是員工，學生是老闆，老闆可以不負責任，員工失責就罪大當誅。

　　四個人，四種人生，互相對照，酒醒了，Tommy無處可去，最終走上自毀之路，一切是多麼順理成

3. 醉美的一課《Druk》

章。酒精會放大被壓抑的一面，Martin 有打開本我的鑰匙，要他找回被歲月洪流掩埋的真我。酒，是他在黑暗中的一盞燈，走進心靈深處，死而復生。恰恰相反，酒，是 Tommy 的墓誌銘，不想劇透更多了。

Søren Kierkegaard 是丹麥哲學家，其理論曾在影片中出現。人生像一個醉了的農夫騎馬車，表面是由農夫駕駛馬車，實際是馬匹拖著農夫回家。農夫醉得失去理智，只能靠識途老馬帶他回家。「老馬」比喻

 陶醉影畫

為外在的社會價值，一個人沒能保持清醒，掌握自己
的方向，其實不算真正的活著。

　　紅酒、白酒、啤酒，筆者喝過不少，斷片就試過
幾次，第一次如同大部分人一樣是失戀。說到尾，一
個人喝悶酒，再醉都有三分醒；一班人喝，就很容易
失控；在女生面前逞英雄，十之八九會醉到回不了
家。然而，這都是年少多好的舊事，人到中年兩不
堪，生不容易死不甘。中年人想爛醉，是多麼的不容
易，因為中年人背負了太多責任，中年危機是醉
「難」的一課。

4· 如果媒體向政府妥協《Colectiv》

羅馬尼亞電影《Colectiv》港譯《醫官同謀》，台譯《一場大火之後》，比較之下，前者一矢中的，說出個重點來。「如果媒體向政府妥協，政府便會賤待人民。」影片一席話，警世，發人深省。

或許，普羅大眾對《Colectiv》了解不多，但這齣紀錄片來頭不小，不僅有份角逐第九十三屆奧斯卡最佳國際電影（即最佳外語片）和最佳紀錄片提名，也榮膺第三十三屆歐洲電影獎最佳紀錄片，更在「爛番茄」指數獲得罕見的 99%。

故事始於 2015 年，羅馬尼亞首都布加勒斯特一間夜店，數百人聚集觀看演唱會，不幸發生嚴重大火，釀成二十七死、一百八十人受傷。大火之後，多名不太嚴重的傷者離奇地在醫院陸續離世，隨後，有醫生揭發草菅人命的來龍去脈，「死因無可疑」背後其實

 陶醉影畫

是醫官勾結，有冤無路訴。

　　新官上任三把火，新上場的衛生部長企圖大刀闊斧改革醫療體制，卻遇上一重重的阻力，一場大火燒焦了崩壞的制度，殊不知再大的火也沒能驅趕國家機器的黑暗。紀錄片從 Gatalin Tolontan 的調查作為主線，抽絲剝繭，逐層揭開制度的瘡疤，「稀釋消毒液」只是序曲（廠商賺取十倍以上暴利），距離真相仍是十萬八千里。

　　弔詭的是，Tolontan 是《體育快訊》的調查記者，而這份報章是以報道足球體育消息為主，他不惜深入虎穴，全因出於內在的正義感，希望帶來更公義的社會。人無恥，便無敵，當羅馬尼亞官員聲稱「我們的醫療體制比德國更完善」時，不知道有多少人會悲從中來，感同身受，甚至倒抽一口涼氣。

　　末段，努力的調查隨著選舉失利而化為幻影，新衛生部長深感無力，寧願叫告密者把資料交給記者，

4. 如果媒體向政府妥協《Colectiv》

更收到父親的電話，勸他早日出國回奧地利行醫濟世。雖然看上去是無法無天，看不見一絲曙光，但從來人類要在暗黑中尋找光明，也是舉步維艱，付出與回報不成正比。

仍有良心的醫院會計，把不法採購資料公開，但現實永遠比電影荒謬，國家大選來臨，執政黨取得史上最高票數連任，「根治」辦法是讓「醫護免稅」，可笑不可笑？還是可悲？新衛生部長無奈地說：「我擔心之前的努力可能要白費了。」政治只講成敗，人命根本不在考慮之內。

真相，往往比絕望更絕望，但人生在世，首先是自身要光明磊落，其次是莫以善小而不為，紀錄片《Colectiv》絕對是不容錯過的年度佳作。

5• 各懷鬼胎《墮落花》

　　這又是一部的毒品電影，這麼多年來，香港電影或歐美電影一直都沒有放棄拍攝毒品的題材，不過這部電影貼近了真實，也遠離了真實，貼近的是製毒過程與供貨來源，還有爭奪利益的殺戮與殘忍與吸毒的過程，遠離的是大毒梟不會這麼囂張，輕易露出真面目，他們要的是錢，不是打打殺殺，囂張是會引起警方注意的，是會招來同行黑吃黑的，因此他們更喜歡躲在暗處，沒有必要的話，根本不可能露面，更不可能聚在一起，讓外人知道他們的成員有哪些？真實的販毒，更像是老鼠會或是直銷，經過層層的銷售網路，如此才能夠保障自己永遠不會被懷疑，因此落網或被殺死。

　　既然談的是毒品，基本上內容都是黑暗的，因此在色調的部分就比較冷，給人疏離的感覺，運鏡也不是常用的手法，時間線的安排亦有些混亂，就像是吸

5. 各懷鬼胎《墮落花》

過毒的反應，所以有這樣的手法不讓人意外。螢火蟲那段很短，但反派頭頭的話很有道理，螢火蟲還沒發光時，它們只是很小的黑點，有些在不適合的地方發光，有些還沒發光就死了，暗示著人的渺小，有些人入錯行，有些人壯志未酬。

公車上的對話，既沉重也溫暖，以為是姊妹的關係，但其實是母女，其中一段話應該是本電影的精隨了。其實在這個世界裡，根本就沒什麼答案！亦有可能，我的答案就是你的問題。之後兩人在不知情的狀況下有了肉體關係，也就是亂倫，她們沒有成為真正的情侶。女主角是溫碧霞，經過歲月的洗禮，完全可以駕馭這個角色，她冷豔、冷靜也冷血，周旋在火叔、阿浪、警方跟異父之間，想盡辦法全身而退，多次死裡逃生。海洛因女毒販的部分，有些讓人意外，居然有姦屍的情節，兒童不宜啊！連心狠手辣的火叔都受不了。火叔的造型跟性格設定，不知道是模仿還是雷同，跟露西裡的韓國老大太像，有點可惜了。

　　整部電影都很沉重，只在結局大快人心，義父跟其手下死於貨櫃船上，火叔跟手下也在下一場殺戮之中被團滅。從沒唸過書的雪，除去了臉上的三角形刺青，清純的樣貌在教室裡出現，算是戲裡面唯一迎向光明的，因此並不建議沒看過的人看，或許導演是想表現《歹路不可行》這五個字，但這麼沉重的內容，又有幾人能受得了而全程看完，而且靜下心來思考的呢！？

6‧ 怪獸喜劇恐怖片？

《Tremors : Shrieker Island》

　　《Tremors: Shrieker Island》台灣譯作：《從地心竄出 7：尖叫島》、香港譯作《深淵異形：蟲島激戰》這個系列的電影，於 1990 年上映第一集，之後分別於 1996、2001、2004、2015、2018、2020 年上映續集，橫跨了三十個年頭，因為是怪獸吞人電影，所以在設定上必定是死傷無數，所以演員只會出現一集或二集裡面，唯一七集全部演出的是 Michael Gross，但他在第四集中扮演的角色 Hiram Gummer 是其他六集角色 Burt Gummer 的曾祖父，這一點要先提出來，否則會在觀賞第四集時產生混亂，怎麼名字變了？不同於其他的怪獸吞人電影，這個系列維持了一貫的搞笑作風，讓殺戮與緊張的氣氛降低許多，因此變成了怪獸喜劇恐怖片，嗯~有點奇怪的名稱，喜劇要怎麼跟恐怖片混合啊？

27

真正的主角是加博蟲：Graboid，但他們在第二集裡進化成了尖叫獸 Shriekers，接著又在第三集進化呈爆屁獸 Ass Blasters，第四集嚴格來說是前傳，時間點設定在 1889 年的內華達州，第五集則是場景在南非，第六集也是換了地點，在加拿大北部，第七集不知是否為完結篇，因為在最後，唯一的七集主角 Burt Gummer 壯烈犧牲。本集前三分之一略顯沉悶，但過了此段，就有侏儸紀公園的感覺了，獵人變成獵物，並且慘遭滅團，死傷慘重，怪物也全部現身，不過尚未結束，反派的自大與愚蠢，害死了所有參加狩獵的人，除了黑人女殺手安娜，她可是個狠角色，槍法箭法一流，但連她都害怕了，加入主角的智慧獵殺團，而非反派的愚蠢方式。

最可能是最後的一集，票房只有兩百萬美元左右，應該是賠到吐血身亡吧！這樣的成績，我猜沒人敢拍第八集了吧？畢竟許多老影迷們早就不期待，又或者早主角一步進棺材了，但 007 不也換角無數，那

6. 怪獸喜劇恐怖片？《Tremors：Shrieker Island》

就讓我們期待第八集，主角由年僅六十二歲的 Kevin Bacon 接手怎樣？因為他可是系列電影中最大咖的演員，而且在第一集中並未被賜死，好吧！我承認這只是個人的想法，要實現的機率很小。

人類不斷嘗試製造怪物，在 DNA 的謎團解開之後，各種駭人聽聞的怪物不斷出現，雖然多半在電影中出現，但現實中一定有許多我們不知道的，像是武漢肺炎病毒，就極有可能是實驗室的產物，因為以它的傳播軌跡來看，怎可能是憑空出現在武漢這種大都市裡，然後向外擴散，應該是由南極或北極這種冰天雪地逐漸向外，以同心圓方式擴散，然後才被發現不是傳統的病毒，而其 DNA 的序列，似乎已經證實了我的想法。

陶醉影畫

7• 奇幻的傳說 《Shang-Chi and the Legend of the Ten Rings》

　　《尚氣與十環幫傳奇》雖然是漫威系列的電影，但這是一部獨立的電影，而且是以中國市場為主，有一大半的對白是中文，在開場的那一段，還以為是走錯廳，走到播放中文版的廳，結果不是，而是中英文都有，尚氣是男主角，十環幫幫主是尚氣的父親，由梁朝偉飾演，女主角跟配角也有多名華裔演員，可說是八成的戲都落在他們身上，跟漫威較有關連的有奇異博士裡的王、驚奇隊長、班納博士、無敵浩克的反派、鋼鐵人反派滿大人等，其中滿大人的戲份較多，其他人都只能算是亮相，跟劇情沒有太大關聯。

　　敘事的手法是現實與過去交錯，並不斷交錯，最後那段帶入了中國的神話，有九尾狐、巨獅、龍馬、巨龍等等，並大量帶入中國功夫，極力拿下中國市場的企圖心很明顯，確實是拍得很好，可惜在編劇邏輯

7. 奇幻的傳說　《Shang-Chi and the Legend of the Ten Rings》

上有點怪，一個叱吒風雲千年的人，怎會身邊沒有女人？在千年之後忽然愛上了尚氣的母親，而一群混混，又怎會輕易闖進他那銅牆鐵壁的家？

　　在鋼鐵人、美國隊長、黑寡婦相繼離開漫威之後，加上飾演黑豹的演員身亡，漫威系列的電影還剩下多少魅力？很多人都抱著懷疑的想法，但漫威一如既往，喜歡低知名度的演員或低價的演員當主角，上述三人的片酬都已經是天價，恐怕才是被賜死或是老去的主因，至於觀眾是否買帳？還有待觀察。

8• 仲夏純真友誼詩篇《Luca》

2021 年暑假動畫焦點之一《Luca》台譯《路卡的夏天》、港譯《盛夏友晴天》，陣容鼎盛，又是 Pixar 出品，背負巨大期望，但有成年人散場後略為不滿表示：「這齣電影好像只是拍給小孩子看的。」

《Luca》的製作班底，除了奧斯卡最佳動畫《Soul》之外，還有《Coco》及《Inside Out》，過往作品大都老幼咸宜，小朋友看得開心，成年人又有思考空間，各得其所。而且，這齣原創動畫是由短片《月亮》（La Luna）獲得奧斯卡提名的義大利熱那亞人 Enrico Casarosa 執導，當然會引起高度關注。

故事是 Casarosa 經歷的投射，背景是義大利旅遊勝地 Riviera 小鎮，畫色如一幅幅明信片，同時向日本動畫宗師宮崎駿致敬，觀眾多少會感受到《崖上的波兒》的況味。海中長大的海獸 Luca 對人類世界充滿好

8. 仲夏純真友誼詩篇《Luca》

奇,遂化身為人,離家出走,與同類 Alberto 進行冒險,途中遇上人類小女孩而展開出「三角關係」,故事線貌似兒童繪本。

談青春、成長、友誼、愛情,畫面簡單而悠閒,帶我們重拾童真的樂趣,一起逃離無力感的現實。成長時期的兄弟情,相信是不少人緬懷過去的珍貴回憶,小學、中學、大學,身旁總有一個死黨,伴你同哭同笑,把妹、逃課、看電影、打棒球,互相鼓勵、扶持。

然而不是每位朋友,都能做到一世朋友,當大家投入社會工作,各自各忙,然後組織家庭,忙著打拼、照顧妻兒,見面就愈來愈少,逐漸淪為行禮如儀的一年一會。人愈大,朋友愈少,《Luca》告訴我們,任何好友都有機會突然消失風雨中,昨日喝酒聊天,明日杳無蹤影,友誼就只能懷念。

陽光與海、彩色小屋、義大利麵、Gelato 冰淇

淋，影片洋溢著濃厚的地中海色彩，絕對是賞心悅目。不過，觀眾千萬別抱住《Soul》、《Coco》和《Inside Out》的印象進場，影片無意讓你深度燒腦、讓你懷疑人生，啟動哲學模式分析來龍去脈，無非是希望每一個人重新經歷一次失去了的青春印記。它是電影，更像一首讚頌那些年的詩歌，假如嫌劇情缺少轉折、懸念，只能說，你已經失去了一顆童心。

9• 凡人變上帝《Bruce Almighty》

　　看金凱瑞的電影，總能讓人捧腹大笑，暫時忘卻煩惱，運氣好的話，還可以得到一點啟示，或是讓你參透人生，《Bruce Almighty》（台灣譯名：《王牌天神》）正是這樣的電影。其實我已經忘了是第幾次看這部電影了，就像第四台播周星馳的唐伯虎點秋香，不論看過幾次，還是覺得很好笑。

　　不論是東方的神，還是西方的神，總有許多人向他們許願或是祈禱，能否得到神的回應？沒人知道，有人許願發財真的變富有了，但仍有許多人未能如願，有人許願身體健康，但還是有人臥病在床，沒人能確切地知道神是否答應了他的祈禱，但日子總是要過，上帝只有一個，幾十億人向他祈禱，不可能讓每個人如願，至少多數人的願望不會立即實現。

　　劇中的上帝，明白的告訴布魯斯，就是祂創造布

魯斯的，所以祂知道布魯斯的能耐，也暗示著所有人都是上帝創造的，我們的一切都是祂賦予的，而我們都是祂的子民，因此祂愛世人，博愛的那種。

　　劇中也展示了凡人拿到上帝的力量後，不知如何運用，也會亂搞一通，讓月球跟地球距離變近、讓星星變多、讓女朋友的咪咪升級，回應世人的祈禱一律答應，不分青紅皂白，結果創下了史上最多人得到樂透頭彩，但每個人能分到的卻很少，這段其實在暗諷一些位高權重者，換了位置就亂搞，利用自己的權勢胡作非為。故事的最後，布魯斯終於知道自己要的是什麼？並讓女友重回身邊，但你我真正需要的是什麼呢？

10• 犯罪天堂《絕地戰警》

　　邁阿密的警方，被內鬼跟外賊偷走大批的毒品證物，警方循線追查，一個個可能的證人都被殺死，威爾史密斯飾演的麥克及馬汀勞倫斯飾演的馬可仕是一對警探，兩人的星途從此順遂，尤其是威爾史密斯更是主演多部電影主角，ID4 星際終結者、MIB 星際戰警都拍了續集，機械公敵、阿拉丁等大片也都由他主演，而馬汀勞倫斯也在之後演了十多部電影。

　　導演是知名的麥可貝，節奏緊湊、內容懸疑、對白有趣，女主角茱莉是唯一的目擊生還者，也是兩個警探保護的目標，過程緊張亦逗趣，但辦案的細節也都有交代，其中還參雜著警察的家庭與老婆的關係，整部電影的主軸，是邁阿密的毒品氾濫，還有罪犯的囂張，但確實，邁阿密的治安並不好，現實中美國政府也沒轍，在這之前，還有電視劇邁阿密風雲是專門演各式犯罪的，其中還不乏真實故事改編。

37

陶醉影畫

　　最後那段機場的戲，炸了飛機、停機棚，在電腦動畫還不是成熟的年代，爆破場面都是真的，想當年在戲院看的時候真的是非常震撼，而黑吃黑的橋段也用上了，毒品交易時，匯款確認之後，交易的對象已經沒有利用價值，所以就被滅口了，在一陣槍林彈雨之後，大部分的壞人都慘死，只剩主謀，當然最後他也是慘死在麥克槍下，至此，看戲的我終於不再跟著劇情緊張，心情才放輕鬆，很棒的警匪片，可以讓人一看再看的電影。

11• 現實與虛幻的結合《刺殺小說家》

　　《刺殺小說家》算是一部非常特別的電影，有現代、古代、現實、虛幻、仇恨、大愛、希望、絕望、富人、窮人、貪婪、無私，很多對照組，運鏡也很用心，特效及場面也都讓人耳目一新，或許部分畫面有些血腥，但不失為一部有創意的好電影。

　　男主角雷佳音是實力派的演員，女兒被人口販子拐跑，一心想找回女兒，於是接下了刺殺小說家的事，劇中最後也演了紅甲武士，飾演小說家的董子健也是新生代演員中的實力派，劇中一人飾兩角，另一身分為小說情節中的弒神者少年空文，楊冪雖是配角，但已是女性演員中戲分最多，演過無數電視劇跟電影的她，把屠靈這個腳色詮釋得非常好，劇中大反派赤髮鬼則是虛擬的，他有優雅的談吐和一顆殘暴且邪惡的心，亦正亦邪的黑甲也是虛擬的，為驚悚的內容帶來輕鬆的插曲。

39

　　第一次看這電影是在全球影城，疫情爆發後，電影院首度開放梅花座去看的，因為觀眾很少，也沒有梅花座的問題，全程戴著口罩，算是個非常特別的經驗，後來在第四台看了第二遍，還是在電影院裡的大螢幕精彩些，可以感受到導演路陽的用心，他的代表作是兩集的繡春刀，以及 2020 年的大作金剛川，作為四個導演的其中一位，看完之後有著深深的感慨，台灣的電影早已被大陸超越，而大陸電影，正努力追著好萊塢，而且就快追上了。

12• 大義滅親《The Transporter》

　　一般的快遞，一件不過幾十元的運費，重量重一點的或是體積大一點的就會加價，但是這部電影《玩命快遞》講的不是一般的快遞，而是為黑社會運送非法物品的勾當，送一件就高達百萬台幣，為什麼黑社會要大費周章找一個外人幫忙送東西呢？其實不難理解，出事的話有斷點，不會牽連到自己人，而且黑道的交通工具多半已被鎖定，用來幹非法勾當太招搖，因此這樣的工作就會交給外人，以確保黑社會的運作。

　　女主角是人口販子的女兒，她想阻止父親的暴行，意外將男主角法蘭克牽扯其中，兩人還發展出短暫的感情，最終兩人合力救出數百人，女主角也親手開槍打死父親，瓦解了犯罪集團，算是有了美好的結局，唯一的遺憾應該是十惡不赦的父親未能放下屠刀，卻被自己殺死。

陶醉影畫

商業犯罪片不是什麼新鮮的題材，這不會是第一部，更不可能是最後一部，觀眾喜歡看到壞人惡有惡報，雖然現實生活中不見得如此，但這是一種投射心理，當這類的電影越多，表示現實中得到報應的壞人越少，觀眾更願意買票看這類的電影，藉以撫慰難以平復的心情，近十多年來，犯罪類電影發行量越來越多，票房一部比一部高，這是讓人擔憂的地方，犯罪電影竟然成了安慰人心的良藥，足見罪犯之猖獗與狂妄，已經到了難以容忍的地步。

13• 一生的牽絆《封神‧托塔天王(2021)》

　　千年妖龍作怪，李靖父親持寶劍斬妖，但他跑向父親，母親為救李靖，慘死妖龍之火下，但李靖一直不認為母親已死，而是跟著妖龍一起被封印而已，十年過去，李靖拿著斷劍想要打開妖龍封印，意外釋放了妖龍的殘魂：紅拂，兩人之間日久生情，成了朋友。

　　李靖拜姜子牙為師後，終於習得武功，得到玲瓏塔，但也犯下滔天大罪，讓妖龍突破封印，害同門師兄死傷無數，也害陳塘觀屍橫遍野，姜子牙率徒弟欲降紅拂，卻身受重傷，李靖藉玲瓏塔之助，將妖龍鎖在塔之內，紅拂為救李靖亦被鎖住，後來被姜子牙釋放，跟李靖重逢。

　　封神榜及西遊記系列電影，最近幾年在中國大受歡迎，這專屬於中國人的神話故事，一部接著一部上

映，而且隨著各種技術進步，電影工業的成型，道
具、動畫、演員、場景都已經能夠實現神話中的樣
子，就連好萊塢最受歡迎的漫威系列，都將龍的傳奇
放在尚氣與十環傳奇之中。

　　李靖為母親的死，一直放不開，成為他一生的牽
絆，紅拂為他犧牲的時候，他也面臨的相同的抉擇，
最後他選擇放手，但姜子牙幫他完成心願，能與紅拂
再見。人的一生會有許多事都必須放下，否則日子難
過，天天為牽絆而傷心那還得了，而李靖經此事之
後，聲名大噪，成為托塔天王，為萬民所景仰。

14• 專情的盜帥

《楚留香之盜帥覺醒(2021)》

楚留香是已故武俠小說家古龍的作品，1982 年由鄭少秋飾演楚留香的電視劇，在台灣創下高達七成以上的收視率，據說最高瞬間收視率曾高達到九成七，受歡迎的程度幾乎已達無人不知無人不曉，可惜後來因為版權問題，導致古龍許多的小說無法翻拍。

別的版本都把水母陰姬形容得非常毒辣，並跟楚留香有深仇大恨，但這個版本，她是個單純的女孩，美麗、任性、調皮、愛玩，跟楚留香是情侶，而不是仇人。由於大多數的演員都沒有武功底子，打起來難免花拳繡腿，都靠吊鋼絲、分鏡、運鏡、電腦動畫撐場面。而蘇蓉蓉、李紅袖、宋甜兒都只是紅粉知己，就算一直陪在身邊，也沒有日久生情，水母陰姬為救香帥，寧願被關二十年，楚留香跟水母陰姬兩人都等了二十年，終於可以重聚。

45

　　這幾年中國大陸的電影突飛猛進，百花齊放，拍的武俠電影早已非吳下阿蒙，品質或許參差不齊，但有越來越多導演注重品質，就算上一段被我說得好像非常不堪，但其實打得還是蠻像回事的，而且古龍的小說本就不那麼注重招式，都是以快取勝，真實的對打中，速度跟力量並重的人，往往都能夠取勝，尤其是刀法跟劍法，往往還沒看清楚招式，就一刀割斷喉嚨或一劍刺穿心臟，因此會這麼拍也是情有可原，算是忠於原著吧！至於劇情的創新，接受度就因人而異了。

15• 愛恨情仇

《倚天屠龍記之聖火雄風（(2022)》

　　1993 年由李連杰主演的倚天屠龍記之魔教教主，因為票房不佳，導致續集斷糧，無法開拍，只留下由張敏飾演的趙敏留下一句：張無忌，如果你要救六大派，來大都找我吧！時光飛逝，這一等就是三十年，幾乎所有演員都換了，只留下一個沒換，就是飾演華山二老之一的田啟文，他此次演的還是同一人，而重拍的上一集，是倚天屠龍記之九陽神功，跟李連杰的版本大多不同。

　　愛指的是張無忌、小昭、周芷若、趙敏之間的多角戀，冰火島之行，四人的關係錯綜複雜，張無忌本已要娶周芷若，卻無奈必須悔婚，因此周芷若由愛生恨，小昭對張無忌用情頗深，最後必須離開中土，含淚離去，趙敏跟張無忌日久生情，最後張無忌退隱江湖，跟趙敏在一起。仇指的是張無忌跟五大派之間的

殺父之仇，金毛獅王跟成昆之間的滅門之仇與眼盲之
仇，以及六大派跟金毛獅王的仇。

　　有了雄厚的資金，這次重拍的版本或許演員數量
不如魔教教主多，但道具的打造、佈景的搭建、演員
的陣容、武打的電腦動畫、小說中的飛天遁地、招式
的樂器，都遠勝當年，運鏡與燈光也十分講究，完全
沒有王晶當年的風格，僅華山二老的部分看得出當年
的樣子，可見如果資金足夠，王晶也會是個有理想的
導演，會想把電影拍好，就像他 2012 年拍的大上海一
樣。

16~30

作者：剛田武

16• 什麼是真實的？《無敵幸運星》

一部可能大家只會記得
周星馳系列作品，只會覺得
很好笑的一部電影。當然，
周星馳出品，開開心心笑一
個多小時，很多部電影都有
這個效果，不過，這部由陳
友導演的作品，當然，無法得知陳先生的原意是什
麼，但我看後的感想，可能與大家不一樣。

雖然那時候，周星馳剛開始紅起來，也沒有與吳
孟達合作，不過已經是以喜劇作主線，電影中有不少
地方都很胡鬧，而且不合常理（例如：在海底還可以
聊天！），不過，既然是開開心心的電影，也不用太
講究。

最主要令我有所深思的是，垃圾鳳被揭穿身分

16. 什麼是真實的？《無敵幸運星》

後，而幸運星亦坦誠表示，自己都是假扮的。然後二人的真情對話。垃圾鳳說：「你對我是假的？」幸運星說：「這個世界沒有所謂真的假的」。當然，還包括之前那句：「別人的金銀珠寶是真的！」。

的確是，這世界何謂真？何謂假？特別是談到人的感情，那一刻是真心，當然並非騙人，但這一刻消逝了又如何呢？所以，事實沒有真或假，雖然後面那句話：「別人的金銀珠寶是真的！」好像很現實，但的確又是事實。

電影結尾的部分，當然又是喜歡的一貫公式，大團圓結局，壞人被警察抓了，好人都不會有事，最後垃圾鳳與幸運星更在一起，能否相愛到老，留給觀眾去想像了，雖然這類電影應該沒有多少人會去想這部分了。

17• 用懸疑方式表達的父愛《大追捕》

　　還沒有看《大追捕》之前，只看電影名片，以為就是一般的警匪電影，不外乎就是追來追去，警方千辛萬苦的來追捕犯人，所以，就是大追捕了。看過電影之後，發現原來並非一般的警匪電影，還有十分懸疑的內情，並且隱藏著一段令人覺得悲傷的父親對女兒的愛。

　　警察林正忠（任達華）是一位工作狂，正是因為工作狂，所以失去了妻子，與女兒的關係並不好。因為一位音樂家徐翰林（王敏德飾）之死，警方及觀眾都在認為必定是剛在監獄放出來的王遠陽（張家輝）所做，但林正忠卻陸續發現不少疑點。

　　畢竟這個時候，大家看到王遠陽十分變態的不斷偷看徐雪（文詠珊飾），更跨張地在徐雪的住所附近，常用望遠鏡偷窺、偷聽，甚至整間屋都貼滿徐雪

17. 用懸疑方式表達的父愛《大追捕》

的照片，畢竟王遠陽當年正是因為殘忍地姦殺徐雪的姐姐而坐牢的。

　　過程中，林正忠一直認為，為何殺人犯王遠陽做事如此粗心大意，留下不少對自己不利的證據，把謀殺罪都推到自己身上，於是便追查二十年前的王遠陽的舊案，於是發現了更多意想不到的故事。

　　畢竟這部電影是用懸疑方式去呈現故事內容，如果這篇感想透露了太多不可知的部分，對於沒有看過電影的讀者會很不公平，所以，就不劇透了。看過這部電影之後會發現，一種不一樣的父愛，父親對女兒的關懷、思念，在一個不公平的待遇下，會覺得很讓人傷心，同時，也感受到父親的一種偉大。

18• 是愛情？還是友情？《一屋兩妻》

　　一部輕鬆的喜劇，可能大部分觀眾看罷，就是笑一笑就算了，並沒有太深究內容。不過，這類在一間屋內同時有前任及現任的女朋友（或妻子）的劇情，可說是歷久常新，前幾年也有一部類似的電影《前度》。

　　不論如何的和平分手，與前任分手，總會留下不愉快的回憶，在某種原因下，卻要勉強在一起生活，其實非常尷尬。正如《一屋兩妻》中，男主角阿信的前妻惠康因被騙了很多錢，生活出現問題，所以，回到他們二人的房子。而阿信的現任女朋友百佳，這時已經同居了，因此鬧出很多意想不到的事情。百佳惠康這二人的名字，香港的觀眾自然聯想起香港兩家大型的超市。

　　雖然惠康對阿信已經沒有感情，但仍處處與百佳

18. 是愛情？還是友情？《一屋兩妻》

比較，例如百佳不會做飯，惠康就故意做一頓美味的早餐，引來百佳的忌妒。類似的情況層出不窮，因此引來一些笑話。

他們為了惠康能早日搬離房子，於是他們介紹阿信的好友華仔給惠康，結果，便發生阿信的醋意，更與華仔鬧不和，互相責罵。

人真的是很奇妙的動物，感情非常複雜，百佳不願意屋內多一位女主人入住，同時，阿信對於本來已沒感情的惠康，卻多次看到對方跟男朋友一起時呷醋，這是男性的佔有慾？還是愛情不能輕易放下？明明應該一心一意與現任的一起，卻還是記掛著上一任，有時候，這些情況，到底還有愛情？還是已變成友情的關懷，實在無法分得清了！

19• 命中註定的《我的野蠻女友》

　　韓國電影開始在亞洲掀起熱潮，當中的一部先軀必定是《我的野蠻女友》，這部電影在二十年前，能夠在台灣、香港等地引起熱潮外，連同男女主角車太鉉及全智賢的風頭也一時無兩。

　　這部電影主要內容是，男主角牽牛，在一次偶然的情況下遇見了喝得爛醉如泥的女主角，無奈下只得帶她到汽車旅館，從而展開一段令人意想不到的愛情，因為女主角的野蠻行為，令牽牛既愛又怕，而在種種巧合下，二人終成眷屬。

　　故事主要談及緣份的奇妙，除了地鐵巧遇，之後三天就住了兩次的汽車旅館，連在小店吃東西也會巧遇的，展現緣份到了，躲也躲不過，即使他們沒有在任何地方相遇，只要當中牽牛願意到他的姑媽家，其實都能夠認識得到女主角。只是他們二人的姻緣，還

19. 命中註定的《我的野蠻女友》

沒有到時間展開而已。

電影拍成很浪漫，似乎令每人位男觀眾都對牽牛很羨慕，似乎都會幻想著有這樣的女朋友會有多好，不過，這其實證明了男性是視覺動物，當看到樣貌與身材都是女神級的話，無論她對你做什麼，都可以視而不見，而且，影片中，牽牛的同學們就對女主角讚不絕口，證明她是一位女神級的女子。

當然，影片中，女主角對牽牛的種種野蠻行為，男生真的能夠忍受？又或許，剛開始有新鮮感時，一切尚可忍耐，但時間長了之後呢？你還能接受這樣的野蠻女友嗎？

又或許，如果這是真愛，真愛就要有犧牲精神，但你確認是真愛嗎？

20• 真實的愛情故事《十二夜》

　　為什麼會是真實的愛情故事？因為真的很真實。《十二夜》不像其他愛情電影一般，公式化的認識、相愛、激情，全都是很浪漫，又或許是團圓結局，即使最後是分手，同樣營造了很多盪氣迴腸的情節，但這個真實的故事，卻沒有誇張地演繹交往的種種，並且將很多大家都曾經遇到過的情況真實反映出來，反而令人覺得很有真實感。

　　《十二夜》主線是女主角 Jeannie（張柏芝飾）因為懷疑男朋友 Johnny（鄭中基飾）出軌，在與朋友聚會中，認識了朋友 Clara（張燊悅飾）及她男友 Alan（陳奕迅飾），碰巧 Clara 在聚會前與 Alan 提出分手，她更讓 Alan 送她回家，就這樣，Jeannie 與 Alan 就展開了這段愛情故事。

　　所謂十二夜並不是指十二個晚上，而是十二個階

20. 真實的愛情故事《十二夜》

段，每一個階段都有不同的變化。男女主角二人剛開始就像一般情侶一樣，很開心很快樂，每一刻都希望見到對方，直到一段時間後，二人開始有磨擦，二人一起去宴會，為了穿什麼衣服雙方都有不同的意見，漸漸地問題越來越多。

Clara 表示對 Alan 越好，Alan 就越不在乎，但 Alan 卻認為他並不需要這樣的愛情。然後就是幾乎所有情侶都會說出的幾句話：「你當初不是這樣的！」或是「吵架總是男人的錯！」這些說話的背後意義，其實是對方變了？還是自己變了？相信應該沒有人可

陶醉影畫

以提供到答案。

最後二人無聲地分手，幾個月之後重遇，又再在一起，然後 Clara 又再度遇上另一位男子阿傑（謝霆鋒飾），很快又開始了新的火花，一堆時間後（其實是電影的開始），Clara 又開始厭倦了！

十二夜就是一個循環，愛情的循環，或許現今社會，不少人都不斷經歷這些循環，何時找到真愛？真是只有天曉得！因為這都是真實的愛情故事！

21. 令人感覺不舒服的《我們停戰吧》

21· 令人感覺不舒服的《我們停戰吧》

剛開始看到這電影名字，完成無法聯想到，故事是說師生戀的。

故事情節開始時由一位小女生去尋找一位多年前的一位女學生的故事，知道這位女學生後來喜歡了一位男老師，發生了一段不尋常的師生戀。影片到中後期就會知道，這位小女生就是當年這位女學生的女兒，女學生受到悲劇的結局後，卻心無雜念，為香港貢獻了不少。

整部電影的主線，其實是在說師生戀。女主角葉香香是一位叛逆少女，老師古華生是一位老派的文人，二人的背景都有點相似，葉香香被父母遺棄在香港，古華生同樣是被老婆丟下在香港。

剛開始古華生只是對學生的關懷，漸漸地二人產

生愛意，葉香香也對老師產生了愛意。在產生愛意的期間，還在圖書館大玩紙條日記的小遊戲。二人的愛情漸漸昇華，直到產生了真正的愛情。

古華生對葉香香說：「等你大學畢業，我就跟你結婚！」這句令人動容的一句話，表達了二人的愛意。葉香香由桀驁不馴的個性，變成了勤奮好學的乖學生。

不過，他們卻遇上了她們的好友包彩兒，作為好朋友，包彩兒並沒有去了解他們的愛情，相反卻到學校告密。結果，不用想也可以知道結局，在還是很保守的社會裡，師生戀發生後，必定是老師承受了非常大的壓力。

經過一段「閉關」時期後，古華生最終選擇結束生命。對葉香香的打擊當然很大，但其實這故事裡，可能被觀眾認為壞人的包彩兒，其實對她的打擊我相信同樣很大，畢竟因為她的大嘴巴，害了一條人命，

21. 令人感覺不舒服的《我們停戰吧》

及一段可能幸福的家庭，我相信她可能會內疚一輩子。

說回師生戀，其實男歡女愛，天公地道，為何女學生愛上老師就不能相愛？女學生愛上做生意的中年大叔卻又可以呢？我相信現實世界，應該還是會發生這樣事情，只是很多人會更秘密進行，我認為只要到達合法的年齡，其實有何不可呢？當然，道德這件事情，並非三言兩語說得清。

我只是覺得，兩情相悅，無法在一起，其實是一件痛苦的事情。

22• 一部不只是愛情的經典《Titanic》

《鐵達尼號》這部經典電影，場面浩大，巨額投資，應該不用太多筆墨形容。這部電影除了將鐵達尼號的原貌再顯現出來，無論是船身、船艙，甚至是裝飾、餐具，都按當年原形來重做，儘量將當年的景像重現回來。

男女主角的相遇、相愛，幾乎走遍了鐵達尼號的每一個位置，使畫面有很多變化，也讓觀眾留下對鐵達尼號的印象，船首及船尾，都是影片中的重要場景，二人多次出現在這些位置，也表現出製作團隊的用心。

當然，大部分觀眾的目光都是集中在男女主角的身上，由陌生人到初次邂逅，相愛到熱戀，最終的分離，全部只有短短的數天發生，現實生活有這樣短的時間就能產生如此令人刻骨銘心的愛情嗎？我是沒有

22. 一部不只是愛情的經典《Titanic》

遇到過，你有試過嗎？我也不敢下定論，這個世界沒有這樣的一見鍾情。

這部經典電影對於我來說，更多刻劃的是人性，在生死之間作出生存的選擇，有人不擇手段為了求生，也有人從容的面對死亡，本來就沒有對錯之分，我們在這個溫暖舒適的家裡，很難想像在面對死亡時到底會作出那一種選擇。

電影中的人物告訴了我們，能夠考慮如何面對死亡的時間其實就只有一兩小時，我特別欣賞由船長到船員們的冷靜，大部分都儘量去維持秩序，讓女士們及小孩先登救生艇，都顯得紳士風度，船上的樂隊，在最後時刻都沒有想到逃亡，甚至乎有船員看到男女主角破壞了船上設備，還盡忠職守的譴責他們，船員們的結果，大部分都與鐵達尼號一起沉下海底。

　　至於其他乘客，真的是各種各樣的人都有，有富人在逃生時還在強調是否有分頭等艙？白金船公司董事偷偷走上了救生艇，船長與鐵達尼號設計師選擇與船同歸於盡，有兩位紳士模樣的人，穿著得非常整齊的迎接沉船，也有年老的夫妻相擁著，共同面對死亡。

23• 兩個不同世界的人能相愛嗎

《秋天的童話》

兩個生活在不同世界的人，而且年齡上還有些差距，真的可以相愛嗎？八十年代香港的一部經典電影《秋天的童話》就說了這個故事。

剛開始，Jennifer 從香港到了紐約留學，靠遠方親戚船頭尺的照顧，總算生活安頓了，同時，Jennifer 的男朋友 Vincent 卻變心，在她的悲傷中，船頭尺總算能幫助她再新站起來。

因為 Jennifer 是住在船頭尺的公寓，裡面有多間套房，剛開始船頭尺只為照顧妹妹的心態，漸漸地卻愛上了這位妹妹，不過，二人始終生活在不同的世界裡，船頭尺甚至乎連生日開舞會的原因也沒有告訴 Jennifer。

雖然船頭尺很多心底話並沒有說出口，但 Jennifer

已經感受到，船頭尺喜歡了她。不過，她心裡其實還在想：「有一種男人，你會喜歡跟他在一起，但是卻不會嫁給他。」這已經說明了，Jennifer 並不會愛上船頭尺。

後來，因為工作上的需要，Jennifer 搬離船頭尺的公寓，在告別時，船頭尺依依不捨地一再看著對方所坐的車離去。而雙方都送出對方會喜歡的禮物，手錶與錶帶，卻無法結合在一起，亦令雙方都感到有點無奈。

電影最後的部分，Jennifer 與她照顧的學生談起很久以前有位朋友，想在海邊開設一家餐廳。卻發現原來船頭尺真的開了一家餐廳在海邊，二人相視而笑。

23. 兩個不同世界的人能相愛嗎《秋天的童話》

　　結果會是如何？很久以前的一位朋友，有多久？船頭尺如果真的喜歡 Jennifer，為何這「很久」的這段時間，沒有再跟她聯絡？難道他心裡也是同樣想法，兩個世界的人，還是不要在一起而放棄？二人最終雖然是相見了，能否真正的會有一個開始呢？這就留給觀眾去幻想了。

24• 真的充滿奇蹟的《奇蹟》

成龍的電影，一般給人的印象都是武打喜劇為主，不過，這部《奇蹟》除了是武打喜劇外，卻充滿了溫情，令人感動，對於成龍的電影來說，實在罕見。

故事講述二十世紀初，一位初到香港的鄉下小子郭振華，剛開始遇上霉運，變得身無分文，後來遇上賣玫瑰的女子高夫人，在已經沒多少錢的情況下，幫她買了一枝玫瑰，從此運氣變得好起來，更誤打誤撞的成為黑幫大哥。

郭振華雖然成為黑幫大哥，但心底裡還是一個善良的人，除了每天固定會幫高夫人買玫瑰外，亦努力讓黑幫中人改過自新。同時，女歌星楊露明的父親因欠下黑幫的債務，郭振華讓楊露明在夜總會唱歌抵債，亦因朝夕相對產生了愛情。

24. 真的充滿奇蹟的《奇蹟》

郭振華的黑幫與另一黑幫段一虎因為各種利益而衝突漸大，警方的何探長更提出與郭振華合作，剷除黑幫，當中產生了不少的趣事。

一向為郭振華帶來好運的高夫人，因為一直欺騙在上海讀書長大的女兒自己嫁給香港富商，豈知女兒要帶同男朋友及對方的父親顧新全來香港，擔心身世被揭穿而病倒，於是郭振華出手相助，並由露明去處理。

不過，因為顧新全是名人，他來香港的事情已驚動了媒體界，但因為郭振華不能讓顧新全接觸到其他人，使事情越鬧越大，而且，更因此而綁票了不少人。在即將舉行的宴會上，因沒有任何賓客出席，高夫人見已無法隱瞞下去，打算如實說自真相時，包括港督在內的大批名流人士，真的出席了這次宴會，郭振華真的創造了這次的「奇蹟」！

這一刻的場面非常感人，助人為快樂之本，郭振華與楊露明努力之下，差點失敗而最終卻成功了，這真的令人感動，也是成龍的少數會使人感動的作品。

這部電影還有一個特別之處，就是大量明星客串演出，光看明星的陣容，已經是一項奇蹟。

25• 莫道你在選擇人

《#遠端戀愛～普通戀愛是邪道～》

　　如果眼前有兩道菜可以選擇，一方面是高級卻不是所有人都懂得欣賞的法國大餐，另一方面則是親民的日式炸豬排，不過要把碟上的高麗菜也要吃掉，你會如何選擇呢？以肺炎疫情為背景的日劇《#遠端戀愛～普通戀愛是邪道～》女主角美美擁有不俗的條件，卻因為自視過高而變得難以親近，卻因為交友程式而愛上她認為只是配菜般平凡的青林，可說是為平凡人來一次平反。

　　故事提及美美是一個在各項事情（包括打電玩，除了在戀愛方面）也相當能幹的漂亮女生，所以從唸大學的時候便有不少條件不錯的男生追求，不過總是相處不久後便分手，她也習慣地以食物把男生分等級，同時也把自己比作高級的法國大餐。美美是在一所大企業任職的駐所醫生，高尚的職業令人更趨之若

驚。可是她不擅於跟公司同事打交道，尤其是肺炎疫情爆發後，更像獨裁者一般的嚴厲捉拿沒有完全按照指引戴好口罩，以及把本來應該在家工作卻選擇返回公司工作的同事趕回家，這一切都令她成為生人勿近的可怕女生。

這樣的「正直」女生就算條件有多好，樣貌多漂亮，也很難得到他人的歡心，這是正常不過的事。因此很自然地，美美的生活中也不會有什麼朋友，尤其是在疫情期間，她更是只進行「兩點一線」的生活，工作完畢便立即回家當宅女。不過她也是需要別人關心的女生，所以當她在打線上電玩期間認識了合得來的「檸檬」，便不自覺地對他有好感。可是後來卻發現「檸檬」竟然是一名自己評為「高麗菜」，能力平凡卻很貼心的同事青林先生。雖然青林先生跟美美一向認為配得起自己的男生差很遠，卻已經不能自拔，很希望跟對方交往。不過由於青林先生起初也認為美美難以親近，所以對追求她也猶豫不決了很久。最終雙方經過一段時間的心態調整，例如一向把防疫看得

25. 莫道你在選擇人
《#遠端戀愛～普通戀愛是邪道～》

最重的美美，也逐漸願意跟青林有較多身體接觸，才可以修成正果。

對於美美來說，疫情反而造就了她找到真命天子，因為如果以她的鐵板一塊又自視甚高的性格來說，在現實世界上根本不可能找到對象，因為大部分的男生不是被她的「食物比喻掃瞄法」清理掉，便是男生不想跟這麼高傲的女生在一起。幸好她在網上世界能拋開自己在現實世界擺出來的皮相，也不能用「食物比喻掃瞄法」評論他人，才為她打開另一條出路。在現實世界中也愈來愈多夫婦是透過網路世界認識，繼而轉變到現實世界再作發展，相信他們跟美美和青林先生一樣，在過渡到現實世界後付出更多努力，才能最終走在一起吧。

26• 禪與武學《劍雨》

　　武俠片流行以來，說的其實都是那幾套，例如搶奪武功秘笈，只是這部搶的是遺體，但遺體卻隱藏著絕世武功的奧秘。又如報仇，本部電影的男主角也是為了報仇，或是退隱卻仍被追殺，女主角就是這樣的遭遇，還有師傅藏著某些功夫，防止徒弟打敗自己，以上這些，這部電影都有，除此之外，又用了那些老梗？又有何創新之處呢？

　　老梗還有男主角的心臟在右邊，所以沒被殺死；神醫李鬼手的醫術高強，還可以幫男女主角變臉；彩戲師的龜息散跟許多電影的龜息法相似，讓人死而復生；看似忠厚老實的男主角，其實城府頗深，無論是追求女主角，還是殺人，都有著連環套路；轉輪王破解武功的場面，也在多部武俠片內出現；黑石是個神祕幫派，許多殺手都蒙面；能讓人瞬間昏倒的迷香也都用上了，可說是老招用盡啊！

26. 禪與武學《劍雨》

　　創新之處在於錄音、配音比較講究，一些細節的聲音都有注意，室內室外的說話聲音也是，打光也算講究，武器使用的慢動作，是別部電影少有，改變細雨的配角陸竹，他跟細雨之間的緣分，還有禪機，算是電影的一大創新，藏拙於巧、用晦而明、寓清於濁、以屈為伸這四句，是電影的精隨之一，我願化身石橋等句，代表陸竹對細雨的愛，加入了柴米油鹽，讓電影的氛圍改變了不少，每個人都為了生存而身不由己，也是電影想表達的另一方向，總之是部難得新舊參半的武俠片。

27• 變態殺人魔不只一人《Scream》

　　曾經拍攝四集的《驚聲尖叫（Scream）》系列電影，在 2022 年將迎來第五部的上映，並且第一女主角仍由妮芙・坎貝爾主演，原班人馬還有蹩腳警長大衛・艾奎特，女記者寇特妮・考克絲，作為近代恐怖片經典之一的系列電影，導演做了一些創新，並在氣氛、運鏡、配音上都做了很棒的安排。

　　至於劇情的安排，就是緊張、緊湊、懸疑，並一直出乎意料之外，直到最後一段，才讓兇手們曝光，交代殺人動機，最後也慘死，續集一樣精采，票房也很亮眼，所以才會拍了四集，或許第四集票房不如預期，是造成第五集難產的主因，但十年實在太久了，距離第一集更是達到二十六年之久，喜歡第一集的影迷，早已從青少年變成中年大叔或是大嬸，也許有了家庭，想要吸引這些人進戲院懷舊，恐怕有一定的困難，加上疫情再度肆虐，第五集票房恐將慘不忍睹。

27. 變態殺人魔不只一人《Scream》

　　恐怖片盛行已久，因為多數都是小成本，演員也都是小咖為主，只要夠緊張懸疑，大多不會虧本，甚至大撈一筆，作為九零年代恐怖片的代表，除了上述的緊張懸疑，還多了嘲諷許多恐怖片一成不變的老梗，讓系列電影更加精采，而變態殺人魔都有自己殺人的動機，但不論動機如何，殺人總是不對的，因此導演將每個兇手都賜死，來討好觀眾，讓每一部曲都得到圓滿的結局，就不知還未上映的第五集是怎樣的安排了。

28• 死神降臨《Final Destination》

《Final Destination（絕命終結站）》這個系列的電影共有五部，屬於恐怖或驚悚片，但這裡面沒有鬼怪，只有人為疏失造成的意外，編劇巧妙的安排各式各樣的意外，除了提醒世人注意，別重蹈覆轍，也從中大賺了一筆，堪稱近年來最棒的恐怖片系列之一。

正所謂天有不測風雲，人有旦夕禍福，只不過事事小心謹慎，會比什麼都碰運氣好，一個過馬路總是不看路就衝的人，難保哪天不被車撞，一個仔細檢測汽車的技師，能夠保住多少人的性命？但總有人不信邪，喜歡開快車，又不檢查輪胎跟剎車，那麼他又能躲過多少次死劫呢？

生活中其實處處暗藏危機，沒鎖好的螺絲釘、面積過大的玻璃、地面的油漬跟砂土或碎石、高速旋轉的割草機，確實都有可能釀成致命的意外，就像台中

28. 死神降臨《Final Destination》

捷運那場意外，如果封路施工，如果吊車按照標準作業，就不會有人因此受害，又像李義祥造成火車出軌，造成四十九人死亡，兩百餘人輕重傷，如果李義祥有按照標準施工，並不在假日施工，即使造成意外，恐怕不會這麼慘重。

　　但有時僅僅是自己注意還不夠，馬路上的三寶、隨意開玩笑拉椅子的同學、貨物沒綁好的貨車、瘋狂飆速的超跑或改裝車、沒綁著就瘋狂奔跑的狗，這些都隨時可能造成意外並波及旁人，只不過意外是大是小而已，但我們只能時時提高警覺，尤其在馬路上時，但其他的，我們真的無能為力，難以預測下一秒。

29• 永遠不死的反派《Friday the 13th》

　　風靡八零年代的恐怖片系列《Friday the 13th（十三號星期五）》，拍了九集，並有三部獨立的電影，每部都是讓人嚇破膽，看完了需要收驚的驚嚇程度，也因此成了 1980 至 1993 年間，許多男生約女生選電影的目標，想藉此讓女伴抱住自己，或是緊握自己的雙手，達成雙方更親密的關係。

　　而當年流行的 MTV，正是這類電影的受益者，架上擺放了十三號星期五系列、靈異入侵系列等的恐怖片，想給男生機會的女生，也會故意挑這類的電影裝個小女人，依偎在男生身上，看這男生是否對自己真有興趣，如果有，很可能就在包廂裡面乾柴烈火，把電影擺一邊了。

　　系列的敗筆在於反派的永遠不死，不管死幾次都會復活，有歹戲拖棚的嫌疑，因此票房每況愈下，加

29. 永遠不死的反派《Friday the 13th》

上年代的跨度太久，原本的影迷早已過了看恐怖片的年齡，導致第九集草草了事，甚為可惜。

1980 年起，較為知名的恐怖片尚有鬼玩人、養鬼吃人、芝加哥打鬼、半夜鬼上床、靈異入侵、月光光心慌慌、吸血鬼就在隔壁等等，可說是百家爭鳴，由於低成本，因此在門檻上也較低，因此產出許多讓人膽顫心驚的恐怖片，近年來的恐怖片則較依賴電腦動畫或是化妝術，如末日之戰、惡靈古堡、獵魔教士、凡赫辛等等都是，觀眾的胃口越來越大，票房卻越來越慘，導致恐怖片走回頭路，用較低的成本拍攝，2017 年的《牠 It 》就是代表，只用了三千五百萬美元拍攝，卻得到高達七億美元票房，超過漫威系列當中的八部，跌破不少人的眼鏡。

30• 人生遙控器《Click》

　　很多人都因為家庭、事業兩頭燒，經常顧此失彼，為了現實，犧牲家庭的幸福也很無奈，但絕非不愛家人了，只不過為了得到更好的生活，做出迫不得已的選擇，但小孩能理解嗎？妻子願意接受嗎？若選擇了家庭，隨之而來的可能是失業、減薪，最後落得事業與家庭兩頭空，徹底崩盤，不只是當父親的失落，所有家庭成員可能都會完蛋。

　　《Click 命運好好玩》處於這種狀態的主角麥可，一方面被老闆逼迫加班，才能獲得升職，一方面又要讓自己的小孩得到關愛，快被逼瘋的他忽然得到神器：萬能遙控器，可以快轉自己不想要的時間，只享受喜歡的時光，結果就是許多過程他根本不記得，最後還差點死掉，於是他開始想要補救，可是很多事都已經發生了，就連自己的父親已經過世也不知道。

30. 人生遙控器《Click》

　　人往往要經歷過大難，才會大徹大悟，再成功的人，如果不珍惜家人，那麼到頭來可能會是一場空，表面上得到了想要的一切，甚至不可一世，有了國色天香的老婆不珍惜，有了可愛的小孩不珍惜，只想著賺錢、擴充、賺錢、再擴充，忽然有一天死神降臨，結果是什麼？當然是一場空、一場夢而已，即使如王永慶、賈伯斯般的富可敵國，終究是要面臨死亡的，那麼我們汲汲營營了一輩子，為的又是什麼？這部電影或許內容有些荒謬，但寓意深遠，讓人發自內心自省，非常棒的一部電影，不是嗎！？

陶醉影畫

31~45

作者：六色羽

31• 人，怎麼可以吃人？《屍戰朝鮮》

權力對妳而言，只不過是眼前幾分錢而已嗎？

權力傾朝傾臣，甚至於利用皇帝的屍體，讓它死而復活變成喪屍，繼續把持住海源趙氏勢力的領監趙學洙，對著身為皇后的女兒，冷眼斥責她想掌握天下，卻目光如豆的心無大略。

他還問女兒知不知道，在他們眼前這個王的蓮花池裡，究竟躺了多少具屍體？他面不改色自豪的說，不論他丟了多少具屍體下去，都不會有任何人對他有異議，那就是權力。

為了站在最頂尖的位子上，人，可以利用人吃人；為了獲得主宰他人性命的力量，必需將七情六慾全部否決，殘忍可以凌駕於人性，即使是骨肉之情也

87

不例外。

　　就是這樣汲汲營營於權力的弄臣,將人命玩弄於股掌之間,即使玩弄出殃禍皇朝的毀滅性活屍,讓全國人民都要為了鞏固他的權力而犧牲,他也不會眨動一下嗜血如命的眼睛,那張目中無人的絕冷表情,悚然的讓人分不清,究竟是弄臣恐怖,還是他製造出來的活屍恐怖?

　　錯誤的決策比貪污還要可怕。

　　活屍吃人是抽象的;但權力鬥爭下造成的「人吃人」,卻是自古以來常有的民間慘劇,直到今天都仍在許多獨攬的政權當中血淋淋上演。

　　趙學洙在逃過活屍之口成功獲救後,決心將假孕騙他的皇后幽禁西宮,並殺了孽種。女兒冷眼聽著父親對她的蔑視與數落,直到父親口吐鮮血中毒死在她的面前,才知道她果然不負父親的教誨,擁抱權力、放棄人性。

　　對全國呼風喚雨的領監,最後宛如一片落葉,成了薄薄棺木裡的一具屍體,從小門被抬出了皇宮草草葬了。

32• 人性的魔《轉學來的女生》

「如果你覺得自己是受害者，那麼你就是。」

看似平靜無波的生活，卻因為惡魔在耳邊輕輕一句挑撥，世界開始起了漣漪，最後分崩離析的全亂了套。

為什麼劇中的女主角娜諾要那麼壞？但許多人明明就沒有犯下什麼滔天大罪，但娜諾仍不由分說的，就是要拉出他們性格中最黑暗的一面，被她盯上的人，總是被一步一步的往魔鬼深淵裡推進，最後自我毀滅。

可怕的娜諾，其實就是人性的魔。當傷心、生氣、沮喪、嫉妒、貪心等七情六欲在我們心中蠢蠢欲動時，娜諾的身影就會蹦得跳到眼前，開始在我們耳邊煽風點火，讓我們在善與惡之間舉棋不定，和良心

拔河,她就是撒旦的女兒。

　　娜諾雖然以惡治惡方式進行審判,但她在每次施予懲罰前都會給人最後悔改認錯的機會,不過通常能保持住人性通過考驗而緊急剎車的人,幾乎沒有幾個,都是自我毀滅收場,看得讓人驚心動魄又心有戚戚。

　　看似荒唐奇幻的復黑故事,校園霸凌、炫富、狼師、性侵等等議題,胡亂血腥的不太可能發生,可惜的是,這部劇裡許多精心安排的小故事,竟改編於發生在泰國的真實社會案件,這個真相,比故事中杜撰出的魔鬼還要驚悚恐怖。

　　我們心底是不是也都藏著那樣的魔?是不是哪天一不小心也會被娜諾給纏上,受不住她的誘惑讓她直搗內心最最深處,讓自己向地獄一步步靠近而不自知?

33• 真正可怕的，是某天想做卻做不了

《如蝶翩翩》

人生都已經來到了盡頭，你才要學蝴蝶翩翩...

老爺爺站在芭蕾舞教室的面前，以炙熱的目光，盯著年輕結實的舞者，飛躍起優美的身軀，一次又一次如展翼的天鵝，在湖裡傾訴著自己淒美的故事。

芭蕾舞老師以一種荒唐可笑的表情反問他：都一腳跨在棺材上了，骨頭也要化了、肌肉也都融了，學芭蕾舞實在是太勉強了。

若是跌倒了怎麼辦？老骨頭一旦受了傷，要恢復可是不簡單。

別讓自己丟人現眼了，還造成家人的負擔！

旁人的質疑、嘲笑，也加深了老人家的自我否定。光想到衰敗的身軀套在薄翼如絲的芭蕾舞衣裡，那模樣就叫人羞愧的不忍卒睹。

但柴可夫斯基的天鵝湖在他老邁的血液裡奔放，那是他年輕時的渴望，雖然身軀已經老去，但那夢想

91

著能飛翔的熱血卻依然沒有忘。就如已逝去的柴可夫斯基，即使過了一百多年，天鵝湖的音符一奏下，依然能轟然敲響每個人尋夢的心臟。

這一生究竟是太短了，把生命都犧牲奉獻給家庭和工作之後，回頭想要重拾曾經擁有的青春，有限的生命，卻已經老的連尾巴都快抓不住了！

阿茲海默症還悄悄的來敲門。

醫生問他：

今年是幾年？

是我開始學芭蕾的年份

今天是星期幾？

我忘了。

現在是什麼季節？

是我不想忘掉任何一個的季節。

我希望在死之前，至少能夠飛翔一次。

但我真正害怕的是，某天想做卻做不了，當我還有能力去做時，我不想再猶豫，我想要努力到最後。

34• 別等小強教訓你《困獸》

你能想像你養的狗，正和附近社區的狗群組織起來，計劃把主人殺掉嗎？

性格陰陽怪異的夜行性喵星人，潛伏在家中某個暗處，正準備向你撲來，咬斷你的咽喉？

與此同時，非洲的大型動物也開始利用牠們的傳訊能力，不同物種紛紛團結起來狩獵，但這一次，牠們群起獵殺的不是食物，而是危害到牠們生存下去的觀光客和狩獵者。

比起人類，動物擁有更多與生俱來的優勢，靈敏的嗅覺、銳利的視力、預知大災難即將降臨的能力、不畏嚴寒的毛皮羽絨、遠距傳遞的超音波......

如果全球的動物開始反轉覺醒，意識到自己不該

再繼續當人類貪婪下的犧牲者，世界會變得怎樣？

　　人類一直以生物圈頂端自居，我們馴化圈養動物，甚至於殺戮牠們取樂，但在面對第一次由人類引發的第六次大規模物種滅絕，地球的生物多樣性已在逐步崩潰。進化論之下，基因為生存無時無刻不在突變，動物走向對人類大反擊的議題，讓人震撼也更應讓人感到害怕。

　　恐怖的也許不止是周遭的動物突變，如果連無所不在的昆蟲也發生變異，那產生的浩劫噩夢將是難以想像。屆時不僅所有食物來源將全面崩坍，你能想像昆蟲趁其不備的鑽進你的身體裡把你毒死？幾隻小小螞蟻攻擊核電廠，為人類文明推向毀滅性的大災難

34. 別等小強教訓你《困獸》嗎？

　　我們不能等到連小強都群起激憤的站起來對人類發動攻擊時，才要開始做出改變，那麼人類真的會連蟑螂都不如，別再說我們是站在生物鏈最頂端的動物。

 陶醉影畫

35• 別再打碼《AV 帝國》

色情不是下流，A片呈現的就是人，活得自然率真才有人性。

這時代，誰敢大聲的說：你沒看過A片？

人類不應該隱藏自己的色慾，更不需要因為看A片感到羞恥。

村西透站在宣傳車上還很自豪的說，因為他把色情片帶給大家，使得全國性犯罪率降低了37%。

他對A片破天荒的宣言，並對自己拍攝的作品堅持專業創新富含戲劇化，在齷齪污穢的黑白兩道間洞燭先機的遊走，從雜誌到錄影帶，著實打破了色情片骯髒、低俗下流的觀感，他還首創將色情片推向衛星電視台。

頂著國立大學光環的女主黑木香，更是突破女性含蓄的傳統，直接和導演村西透真槍實彈上演性愛場景，到各大娛樂節目宣揚「女性應主動表達對性的慾望」，那是符合人類原始慾望愛自己的表現。

35. 別再打碼《AV帝國》

經過男女主那樣抬頭挺胸的把隱晦羞怯的事說得如此光明正大，讓人不得不省思這人類最原始的本質？

性不但可以帶來愉悅感，它還具備短暫的、體驗性的、讓人愉悅的社交驅動力等因素，使得許多生物，進化成在不需要受孕或無法受孕時也會去尋求性交，增加繁殖的機會。

只是在人類的世界裡，把這種延續基因和發展進化的本能，變成商業行為進行買賣，說來也著實怪誕。性何罪之有？但為了營利形成強迫性買賣可是悲劇。

你想像打碼一樣，總是隱藏真實的自己嗎？

握住更加熾熱、更活生生的靈魂，呈現原本的自己不是更好？既然是赤裸裸的出生，那就赤裸裸的死去吧。

36• 殘忍下的美麗《美麗人生》

聽聽小學三年級學生的數學題目：

政府每天花4馬克養一個瘋子；4.5馬克養一個瘸子；一個癲癇病人3.5馬克，假設政府平均每人每天花費4馬克，這些病人有30萬，將他們全部幹掉，可節省都多少開支？

女主駭然說：「真是叫人難以置信！」

有優良血統的名媛也激動回應，對啊，孩子才小學三年級，怎麼可能會那麼難的題目？我們日耳曼的孩子真是優秀。

督學還特地從羅馬趕到鄉下的小學，宣揚權威科學家聯合發表的種族宣言。男主卻搶先督學跳上講台，問所有的孩子：「你們怎麼優越？」

他拉著自己的耳朵說，你看一彎耳輪多麼的完美，末端垂著耳珠，像個小鈴噹；翻開肚臍，自信滿滿的說種族主義科學家，也無法用牙齒解開他完美的臍帶；他搖頭晃腦的繼續展現二頭肌、扭動婀娜多姿

的臀部。

孩子們聽得一楞楞的直叫好，但男主就是個猶太人，有耳朵鼻子肚子和屁股，和日耳曼民族沒有什麼不一樣，只要擁有三吋不爛之舌洗洗腦告訴你他是最棒的，孩子就會那麼認同。

影片的初期，已隱隱聞及種族歧視風雨欲來的危險與騷動。

但故事卻刻意將恐怖歷史，隱藏在男主對親友充滿愛與希望的爆笑中，被迫帶著兒子進入集中營後，用各種樂觀的機智將危險幽默轉移。

這樣反相操作人類最黑暗的二戰史，使觀眾心裡不斷與現實集中營裡慘絕人寰的實況進行拉扯，還不時會冒出：也許集中營裡的殘忍是虛構的、真的只是一場遊戲，就如同男主欺騙兒子的善意謊言一樣，叫人心痛又不忍卒睹。

37• 什麼是甜蜜的家？《Sweet Home》

你最想要的是什麼？

你最想要的東西想要到放不開手，那麼，你就會變成執著於那種慾望的恐怖駭人怪物。

最新型的病毒會探索人最深層的慾望，並將之無限釋放成難以控制的末日！得病後只要成功熬過十五天，就可以成為特殊感染者，保留怪物的能力和人性；但是失敗的話，就會失去人類意識，開始傷害他人變成吃人怪物！

然而病毒和怪物都只是這類災難的調味料，因為真正恐怖黑暗的『慾望』，在每個人的心中只要被踩到極限，人心就會翻黑變異而淪喪。

家暴、虐童、性侵…這些一直以來都是人們生活

37. 什麼是甜蜜的家？《Sweet Home》

中，日常上演的家常便飯，所以即使沒有可怕的病毒入侵，這些類地獄的場景從來也沒有一日停過。

全世界的人都去死！都消失吧！

原本對現實絕望到要自殺的男主，卻因世界變得瘋狂反而得到了解放，不幸也染疫的他突然有了怪物的能力，卻意外的被賦予保護大家的任務。

這重責大任讓他堅強了起來，在那棟陰暗又錯綜複雜的貧困公寓裡，除了擁有彼此並互相幫助外，似乎已別無它法。生存成了大家唯一的目標，救助他人也等於治癒了自己，溫暖慢慢於冷酷的地獄中浮現，人雖然比怪物更恐怖，但也有還秉持著善良的怪物，發揮他們原來的人性幫助著其他人，這也許就是這部恐怖災難片卻取了個溫馨的片名 Sweet Home 的原因吧？

38• 科技對你做了什麼？《黑鏡》

你的 DNA 被人偷取後，被他人複製了另一個你，並被隨意囚禁起來把玩；

從小，父母就利用腦機控制著你各種生理功能，身邊的危險還全被濾鏡給模糊失焦，使得你無法辨識什麼是危機，那會發生什麼事？

你以為隱藏的天衣無縫的殺人計劃，警方卻利用一隻命案現場的蟑螂或老鼠的記憶，讀取命案發生經過，揭穿了你的秘密；

你約會交往的對象，必需由一套精密的約會方程式計算出來，但你卻覺得和電腦選的完美情人格格不入；

如果你的價值和人格，全都由你擁有多少『讚』數來決定，你還會活得像自己嗎？

現今大家利用社群媒體，拚命在他人面前營造出虛假完美的自己；評分系統只要刷你的臉，就開始對你進行信用評分，感覺人生的全部全由機器來掌控，

38. 科技對你做了什麼？《黑鏡》

那麼我們的同理心、正義感、倫理道德等人性值多少？機器算得出來嗎？

　　貪婪更導致網路詐騙與犯罪橫行霸道，使科技不斷與最灰暗的人性產生對決，常使我們立足於快感與不適之間地帶。

　　科技的本意是將人從重複的勞動中解放出來，改善我們的生活品質，將精力投入在更有價值的事物上，生活也能因此變得更加便利。但日新月異的科技卻越來越像毒品，平均人手一部智能手機，讓我們欲罷不能沈迷其中，甚至於忘了真實世界中的陽光是和煦或暴烈、天空是陰霾或晴朗。

　　當畫面被關掉的瞬間，我們會手足無措的宛如掉入《黑鏡》，冷冽、畏懼的讓人不寒而慄。

　　科技是進步了，人心卻彷彿在倒退。

39• 那歡笑聲是誰的？《后宮甄嬛傳》

「山之高，月出小，月之小，何皎皎！我有所思
在遠道，一日不見兮，我心悄悄。汝心金石堅，我身
冰雪潔。擬結百歲盟，忽成一朝別。朝雲暮雨心雲
來，千里相思共明月！」

哪個年輕的女子沒有對情愛的憧憬？

那年的甄嬛，也不過是甄家養在深閨的少女，對
於人世懵懂而嚮往，只盼能溫和從容的在一世中，遇
到相知相守的郎君歲月靜好的共度一生。

算來浮生，不過一夢，她卻不得不站上了紫奧城
最血腥的競技場，那裡是女人鬥爭中最殘酷無情的密
集地『后宮』。從此，她原本如一汪碧玉、無比晴朗
的天空變了樣，進宮那日雖鴻雁高飛，但只怕，從此
相思比夢還長，又只怕…她是望穿了萬千秋水，也宣
告了這輩子再無法和家鄉見面。

39. 那歡笑聲是誰的？《后宮甄嬛傳》

　　殿中光線晦暗，放眼望去皆是翠陰陰一片，像蒙了一層暗色的紗，她眼角淚光印著他人的影子。辛酸浮沉，彈指剎那已過多年，她曾一曲清歌繞梁三日，伴著驚鴻之姿，輕易就摘取紫奧城萬千榮華。

　　只是帝王少有情愛，若有，就像那夕顏，只開一夜的花，終究寂然於塵煙。

　　容顏依舊，裝束也似從前，只是心，已不是從前單純的心了。

　　「在后宮保有單純的心，恐怕是不知要死上千百回了吧！」安陵容替后宮女子們的感嘆，彷彿還在紫奧城的深深宮院內迴盪。

　　后宮的深夜太過寂靜，靜得連風也只敢匆匆停駐，留下遠處隱隱傳來的歡笑聲，旋即便又走了。這樣愉悅的笑聲會是誰的？溫厚大方的眉莊；明豔跋扈的華妃；還是嫣然百媚的甄嬛？

40● 難以置信《難，置信》

「妳不好奇我來這裡接受心理治療的原因嗎？我為何要說謊、為何要捏造被強姦的事？」遭到性侵的瑪麗，無助又絕望的對心理治療師說。

從小就流連在養父母和寄養家庭中的瑪麗，早已被不公平的乖舛命運給社會定位為愛惹麻煩的孩子。她就在這樣極度不安的跌跌撞撞中成長，也成就了她—既敏感又怕惹事的隱忍性格，在向警方反覆敘述被性侵過程中，產生了記憶紊亂，再加上被性侵後的自我防衛機制，使部分資訊不符且有矛盾。

改編自真實社會事件的編劇說：「案件本身就是個難以置信的故事，劇中至始至終幾乎還原了真實的情況，根本不需要額外加強任何戲劇張力！」

編劇那番話，也直接呼應了劇名，和看後觀眾的

40. 難以置信《難，置信》

心情。影集關注的並非強暴案件本身，而是當一名少女提出性侵指控時，當局和整體社會反問責被害人的態度，真的叫人不可思議！

她寄養家庭開始不信任她、警方因此懷疑她報假案謀取關注，不但撤銷該案還反過來控告她作假！她最後失去了工作、朋友、也被迫搬出寄養家庭無處可去。

不公不義的事兜頭罩來，瑪麗才發現，原來這世上她根本沒有任何人可以依靠！為了生存，唯一能夠信任的，只有自己？

發生這樣「難，置信」事件時，或可思考，被害人是鼓起了多大的勇氣才敢站出來面對社會大眾？我們又該如何去理解受害者的創傷，才能不再讓瑪麗的憾事再次發生。

41. 現在由妳自己決定，

妳會成為怎樣的人？《無赦》

「你說的對，我到哪，都是不可饒恕的殺警犯人。」

珊卓布拉克飾的露絲是個殺人犯，因為表現良好提早出獄，卻在這個我們習以為常的世界中格格不入，那個『錯』，一直如影隨形的刻在世人排斥她的嘴臉上，像條碰了滿鼻子灰四處被趕的狗，不論哪條路都被撒滿荊棘。

但假釋官仍殘忍的要她面對，這就是更生人必走的路。從現在開始，必需由她自己決定，往後會成為怎樣的人？往前看，拋開過往，連她僅剩的親妹妹都不准她聯繫。

「妳妹妹害怕妳，她只知道妳是個殺人犯，讓她過她自己的生活，妳在此時此地過自己的生活，她沒有妳會過得更好。」

41. 現在由妳自己決定，
妳會成為怎樣的人？《無赦》

　　露絲認為自己已服完刑期，她有權利至少擁有親情。

　　但她對妹妹的不捨卻被人指責成冷血殺人犯在回味過去，只有一個律師明白那是她用快二十年的折難與犧牲換來的創傷。

　　當年案件殘留的漣漪也在她出獄後又重新震盪，被害者的兩個兒子認為露絲該受到更大的報應，綁架她妹妹想讓她嚐試失去親人的滋味，卻陰錯陽差綁錯了人。

　　這個危機反成了姊妹重逢的契機，當妹妹見到彷如陌生人的姊姊時，血濃於水的親情，不需任何言語和解釋，妹妹已認出二十年不見的姊姊並投入她的懷抱裏。

　　我們都做過不該做的事，但任何人都希望得到改過自新的機會，對吧？

42• 犯罪側寫之始《辦案神探》

受害者沒有被性侵或搶劫，但是屍體卻遭到肢解。問題不只是兇手為什麼這麼做？而是兇手為什麼要用這種方法？

1977 年美國犯罪模式和動機完全改變了，變得毫無道理也捉摸不定，但最可怕的是，沒有人問事情為什麼會發生？大家依然採用土法煉鋼在辦案，不肯接納「了解犯罪者的心理」來著手緝兇，認為了解兇手在想什麼，只是可笑又瘋狂的在同情殺人魔。

犯罪是天生的，亦或是後天養成的？

有精神變態者是不會去看醫生的，他們戴著精神健全的面具隱藏在普通的人群中。這些變態殺人魔沒有悔意、缺乏情感結構，在犯下罪行當時，心理在想些甚麼？他們在殺人過程是否感到興奮？他們的家庭

42. 犯罪側寫之始《辦案神探》

與成長背景與他們駭人的行為是否有關？

殺人魔如果就那麼被關了起來，就幾乎無法再研究他們，但他們的見解卻有廣泛的價值，對於行為科學、犯罪預警、犯罪學都會有深切的影響。

為了更加了解這類新型殺人犯的心理與動機，兩名 FBI 探員，開始攜手採訪，並逐步發展出「犯罪側寫」的辦案技術，試圖將分析成果應用於時下案件調查。

他們採訪的第一位殺人犯，是女大學生殺手艾德·肯培。他和探員霍頓娓娓道來自己為何要砍下受害女人的頭，然後手抓著斷頭幫自己口交達到高潮，講述的口吻好似在述說一件輕鬆平常的家常便飯，他在訪談的過程中看起來既普通又善良。

殺人魔與我們的私生活其實沒有多少不同，我們何其幸運沒有觸動那偏差的命運開關，他們很有可能就是你隔壁的好好先生或父親，也許是某太太。

43• 玩弄男人於股掌間《亂世佳人》

別穿會露出妳胸部的衣服；淑女吃東西要像小鳥般輕巧，別像農工一樣大吃大喝；女孩到餐桌取兩次菜是不雅的；我不能任由妳去追求衛先生，別向他投懷送抱。

在那樣利用各種繁文縟節約束女人的保守年代，郝思嘉卻像一枝超凡脫俗的帶刺玫瑰，就是要用她的傲嬌、任性與美麗，把所有男人玩弄於股掌間。但她卻總是怨懟的望著那個可以抵擋她魅力的衛希禮！

她突破女子矜持的藩籬向他告白，他卻冷淡的對她說：「我愛妳對生命的熱忱，但那種愛，不足以成為一椿婚姻。」

她楞住！對他的愛更加渴望卻無法征服。賭氣之下她隨便嫁給了向她求婚的查理；又為了被戰爭摧毀

的家園搶了妹妹的未婚夫重建家園，結果兩個男人都讓她當了寡婦。她在真命天子白瑞德面前痛哭，他卻笑她不用裝了，她根本就不為死去丈夫難過。

她和白瑞德的婚姻，終究還是因為一個憧憬而破滅，那個憧憬就是衛希禮。人生如苦澀的煉果，幾經烽火交離、多次生死磨難後，她才恍然大悟自己最愛的人是誰？但白瑞德卻依然頭也不回的走了。

從天真浪漫到歷經滄桑，郝思嘉眼裡始終閃著高傲自信的綽綽鋒芒，雖然她自私又狡猾利用著被她誘惑的男人茁壯圖利，但面對大時代巨浪推翻安逸奢華的生活後，她卻勇敢堅強、永不言敗的踏著橡樹園下那塊滿目瘡痍的土地，不屈不撓的做著跨時代的女性。

44• 請讓我在這裡工作《神隱少女》

「請讓我在這裡工作！」

「為什麼我一定要顧用妳？看起來遲鈍、愛撒嬌愛哭、頭腦又笨的女孩，這裡會有妳的工作嗎？還是讓妳做最艱苦的工作，做到妳死掉為止？」

即便是在油屋那樣的鬼怪世界裡，不論鬼、青蛙或怪物都得和掌握生殺大權的湯婆婆簽下工作合約，不然它們有意識的魔法就會消失，變成煤渣或動物，最後成了管理者宰割捨棄之物。

表象與真實的距離也許只有一面之隔，在那一念之差，就能讓人跳進真假難分的世界。這句話換成現實世界，就是不工作者就會失去生存能力，變成渣料，所以再辛苦也要咬著牙把工作做好，等待升遷或出人頭地機會的來臨。

44. 請讓我在這裡工作《神隱少女》

　　但是一頭埋入油屋工作賺錢之後，大家漸漸忘了工作的意義，辛苦賺得的幾毛錢，經不起龐大資本主義的體制和現實的逼迫，一下子就因為貪婪的揮霍，而身陷生命關口的囹圄之中，緊接著，就忘了自己是誰？最後連名字都被主宰者給抹煞得乾乾淨淨，失去靈魂的奴隸也同樣忘卻了個性，變成更方便讓資本家極盡所能剝削的工具。

　　但要如何銘記孩提時長大後最單純的願望？工作是為了實現自我，若如一路被食物氣味「牽著鼻子走」的千尋父母，克制不了對物質欲望的誘惑，最終只會大禍臨頭了仍不自知。唯有至始至終不忘初衷，才有可能跳脫威權階級想要用金錢，把我們塑造、碾搓成為他們要的鬼怪樣子。

45• 咱來玩一場遊戲 《魷魚遊戲》

「抱著你該死的罪惡感,繼續過著你該死的人生吧,你以為中斷比賽,那些被你殺死變成錢的命,就會活過來?」

一條命一億,死一個人,你就等於賺到了一億。

這場殘酷冷血的比賽可以隨時中斷,只要參賽者同意中止的人數過半,大家就可平安離開。只是在他們頭上已用人命累積到二百五十五億的韓幣,他們一毛也拿不到,留住命的人,會再次光溜溜的被丟回現實社會中的底層,繼續在泥沼裡打滾。

所以,你打算中止遊戲嗎?

四百五十六位參賽者,光第一輪一二三木頭人比賽,就有二百五十五個搞不清狀況的參賽者在遊戲中

45. 咱來玩一場遊戲《魷魚遊戲》

被射殺，面對不熟悉的狀況，臨危不亂、冷靜不莽撞才能步步為營的活下來。

　　結果，這殺人遊戲殘忍無道到讓參賽者戰慄膽寒，卻依然由多數決定繼續。

　　「出去又怎樣？這裡雖是地獄，我在外面也是一條無家可歸的狗，在這遊戲裡，我還有一點『希望』。」

　　這個弱肉強食的世界，輸贏都是踏著他人的失敗步步前進。在遊戲中死了就是失敗者，好不容易於現實中贏得他人滋味的魯蛇們，怎麼可能放棄這樣的成就感，當然繼續賭下去。

　　問題是，沾滿日百五十五人血的錢入你口袋後，你真的敢用嗎？

　　最後獨得獎金的男主就身懷鉅款流浪街頭。

陶醉影畫

　　遊戲創辦人在彌留間，現身對男主說：「人生苦短，不管有錢滿足了所有人性的七情六慾、或沒錢活得如行屍走肉，生活到最底，都會失去樂趣。和你一起玩，重溫了我兒時回憶，我真的好久，沒有玩得那麼開心了！」

　　人生如若沒有目標指引，即使家財萬貫，也感受不到快樂是何物了吧？

46~60

作者：風見喬

46• 打破傳統的枷鎖—《神力女超人》

　　在這個二十一世紀的文明時代，我們還是一直打破不了那些傳統的男女性別印象，例如：男主外、女主內，男生要有肩膀、女生要溫柔婉約，甚至是在職場上也存在著「玻璃天花板」，高階主管的職位幾乎是由男性來擔當，歐洲是如此，更別提傳統風氣更盛行的亞洲社會。

　　〈神力女超人〉的原作者—威廉馬斯頓曾經說過：「我認為女性應該統治世界，而神力女超人就是這種新女性的最佳宣傳。」在電影中黛安娜從小被母親隱瞞她的身世，聽著母親告訴她戰神阿瑞斯的故事，阿瑞斯是宙斯的兒子，但痛恨人類，他認為人性是惡的，他的嫉妒，引發了殘忍、血腥與戰事，逼使宙斯創造的另一個族人亞馬遜族起身平亂，而島上每名都是女戰士，這也與作者的理念不謀而合。

46. 打破傳統的枷鎖—《神力女超人》

　　女人可能都希望有個英雄可以來保護自己，但其實沒有誰可以一輩子保護自己，唯有讓自己強大、勇敢、有自信，讓自己成為自己的英雄才能成功。影片中，黛安娜與史帝夫在戰線上一度躊躇不前，都是因為我們太害怕無法預知的未來，但是黛安娜不管其他人的反對，奮不顧身往火線衝，她並不是不害怕，而是她的善良及大愛使她無所畏懼的去拯救這個世界。

　　〈神力女超人〉象徵這個世界存在的男女不平等、歧視以及充滿戰爭，如果有一天全世界的領導者都由女性來統治的話，說不定會是一個比較祥和的世界。

陶醉影畫

47· 滿足慾望的同時必付出代價

—《神力女超人 1984》

　　故事設定在當時美國物資豐饒，掌握權力與財富的八〇年代，人人有工作，經濟正起飛，導致人們的慾望越來越壯、大，慾望與貪婪促成了「我全都要」的心態。

　　導演派蒂珍金斯說：「因為 1980 年代、尤其 1984 是非常重要的一年，許多事情發生。尤其是代表美國資本主義成功的高峰，商業、貪婪的氛圍，豐足過剩卻永不滿足，第一集 1917 年是人性非常悲慘的年份，與 1984 這樣豐足的氛圍完全相反。」

　　劇中出現了古物—許願石，豹女因為黛安娜將她從醉漢的性騷擾中解救，所以她想要能夠變成黛安娜一樣，有自信、有魅力、堅強，於是她偷偷向許願石許下了願望，但同時她也失去了人性與善良。

47. 滿足慾望的同時必付出代價
—《神力女超人1984》

　　而大反派麥斯威爾直接將自己變成了許願石，簡直可以操控整個世界，但他失去了健康，沒有了健康，有再大的權力也於事無補，甚至因為自己的慾望，差點失去了親愛的兒子。黛安娜雖然是神，但她也有無法挽回或是改變遺憾的事，於是她的願望是可以再見到史蒂夫，這個她唯一的男人，可是這同時也讓她失去了自己的能力。許願石的特點是獲得期望的同時，你不知道會失去什麼？

　　這部戲並沒有太多打鬥的英雄畫面，而是用曉以大義的方式貫穿的整部片，也可以讓觀眾去反思應該珍惜當下的一切，因為無止境的慾望只會使你失去更多。

48• 尷尬又不失禮貌的微笑—《正義聯盟》

這部片是我第一次看關於英雄的影片，不論是漫威或是 DC，小時候我總想著如果所有的英雄都可以集結起來對抗壞人，那這世界是不是就和藹可親許多？但是事情絕對不是像我這樣腦袋單純的人所想的那麼簡單，因為即使是英雄他們也會有所謂的內鬨與不合，不過與人類不同的地方是，他們都有共同的理念，就是「拯救世界」，所以到最後未放棄自己無謂的堅持而集結對抗壞人。

故事一開始敘述荒原狼趁著超人死亡之際，要回地球奪回三個母盒，蝙蝠俠嗅到了不尋常的危機，便開始找神力女超人，希望可以結合其他英雄一起對抗荒原狼。最後找來了海神、鋼骨與閃電俠，在第一次與荒原狼對戰的場景裡，大概就可以看出其實所有人都不是荒原狼的對手，每個都被打趴在地，最後還落荒而逃，看到這裡不禁想著這真的是太弱了。還好神

48. 尷尬又不失禮貌的微笑—《正義聯盟》

力女超人提出復活超人的建議，與超人對戰的畫面才有點可看性，尤其閃電俠與超人對上眼的那一幕不禁令人會心一笑。

　　最後與荒原狼的對決只能用慘不忍睹來形容，如果沒有超人的出現，世界大概就是被荒原狼給統治了，從這裡也會讓觀眾覺得其他五位英雄有點是多餘的角色，因為超人的能力根本遠遠大於荒原狼。不過在打鬥場景的畫面也算是下了很多功夫，只是在故事及劇情的著墨上能夠多下點功夫，那這部電影就會更趨完美了。

49• 愛是最可怕的執念—《緝魂》

光看片名會以為是部靈異片，而導演也將風向引導讓觀眾以為就是不折不扣的恐怖片，但殊不知完全扯不上關係。故事融合了懸疑、科幻、恐怖、愛情，整部片雖然不是很燒腦，但一個閃神就會漏掉重要的細節，片中場景也比較灰暗冷色調，嚴格來說是一部很沉重的電影。

劇中提到 2031 年有了 RNA 的技術，可以將原本的人腦移植到另一個人腦繼續存活，感覺就像是寄生蟲一樣，如果主體不行了，就趕緊換一個活命。張震飾演一位癌末的梁檢，張鈞甯則戲中片名叫阿爆，是他的妻子也是一名警察，在查案的過程阿爆不惜藏匿證物，只為了交換一個可以讓癌末的丈夫繼續存活的試驗。

「死人可以一走了之，那活下來的人呢？」這是

49. 愛是最可怕的執念—《緝魂》

阿爆對於已經喪失求生意志的丈夫所說的話。因為他每天已經痛苦到想死，活著一點尊嚴都沒有，連洗澡都需要請傭人來幫忙，一個大男人的人生走到如此的地步，也算是很落魄了。但是阿爆為了最心愛的人，可以不惜一切代價。

劇情到了中後段，運用一些穿插過往的畫面來引導，加上梁檢太過平舖直述的把犯案過程描述出來，沒有讓觀眾發揮想像的空間，反而有點浪費了這個題材，故事節奏也不是那麼緊湊，就是很順順的看完，甚至還有一點空虛感。

其實人，不要太執著，總有一天我們都會面臨到生老病死，生命來來去去，無常即是日常，放下執念去面對，都是我們人生的重要課題。

50• 人生本是徒勞無功

—《那些年，我們一起追的女孩》

此片是九把刀的同名小說而改編，當年這部電影紅遍了大街小巷，也喚起了不少人在學生時期的清純愛戀，頓時每個男生都懷念起自己心中的「沈佳宜」，順便緬懷自己的熱血青春。

回想起當年高中，每班幾乎都有個如同柯景騰的幼稚鬼，也有著像沈佳宜這樣功課好又高傲的班花，但絕對沒有這種純純愛戀。影片裡兩個人從互看不順眼，到一起留校晚自習，上了大學後的曖昧，一路走來我們都以為最終會是個完美結局。但影片裡是殘酷的，現實中更是，一段愛戀最美好的時間就是在於曖昧，那種怦然心動的感覺是一輩子都忘不了的。

他們一起向天燈許願，柯景騰不敢聽到沈佳宜的答案，因為他害怕失敗，不知道接下來該用什麼態度

50. 人生本是徒勞無功
—《那些年，我們一起追的女孩》

面對沈佳宜，可是他不知道沈佳宜的答案是他最想得到的答案，只因為自己的懦弱，讓兩人關係又起了微妙的變化，柯景騰不知道他曾經離幸福那麼近，然而就這樣錯過了。

九把刀說，成長最殘酷的部分就是女孩永遠比同年齡的男孩成熟，這種成熟，沒有一個男孩能招架得住。因為太喜歡一個女孩了，所以在這個女孩面前就非常膽小，因為他害怕失去。

這部影片具體來說並不是那麼完美，恰巧當時台灣影壇也很久沒有出現過這樣的青春校園喜劇，也許是九把刀將自己的縮影擺放在電影裡，大家也就不那麼在意，畢竟這就是九把刀的風格。

51• 《踏血尋梅》—尋找同伴的孤獨老鷹

　　《踏血尋梅》劇情改編自 2008 年轟動香江的援交少女王嘉梅命案，導演將這部電影分為四個章節：「尋梅」、「孤獨的人」、「踏血」和「看的見風景的房間」，探討為什麼會有這件命案的發生，而不是再從頭推敲誰是兇手，誰是被害者？一開頭導演就已經告訴大家了。

　　王佳梅從小就知道想要獲得什麼就得靠自己爭取，因為母親向她要回別人送給她的耳環，耳環也串連起了整部劇情，等到她靠援交的錢來買自己喜歡的耳環，到最後產生尋死的念頭，在性交易的過程中，拔下了耳環丟在地上的一剎那，她就已經對自己的人生感到絕望。

　　丁子聰其實很尊重女性，並不是臧警官所說的因為小時候發生車禍，認為媽媽的死是自己造成的，進

51. 《踏血尋梅》—尋找同伴的孤獨老鷹

而仇恨女性。從影片某些片段可以察覺，當他的豬朋狗友想對他過世的媽媽做出意淫的行為，他馬上阻止了，跟慕蓉發生性行為時，沒有保險套的情況下，也懂得保護女性。所以當他聽到了王佳梅跟他說想死的時候，他下意識地想要保護她，丁子聰其實不覺得他在殺人，他的自首其實是為了王佳梅那未出生的孩子。

王佳梅與丁子聰兩人都是活在社會最底層的人，他們不知道為什麼而活，只知道活著好累，內心產生了孤獨，兩個人因為孤獨而一起作伴。但是很可惜的是，並沒有去詳細探究兩人的孤獨感從何而來，只是平描淡寫的呈現，這點實在有點可惜。

52• 看不透的人性最可怕—《屍速列車》

　　活屍的題材一向只出現在歐美電影，難得有亞洲國家敢拍這類的電影已經成功吸引一大半的目光，最大的差別大概就是歐美有槍可以攻擊喪屍，但亞洲只有靠拳頭跟球棒，打起來特別累人。

　　這部影片的成功之處，除了那些演得活靈活現的喪屍，導演也特別在親情、友情、愛情上面做了刻劃，更把人性自私的一面完整呈現。男主角一開始也是不管他人瓦上霜的自私鬼，但遇見愛妻大叔相華救了他，便開始懂得捨身救人的付出，還有棒球隊的年輕小夥子，在面對如此惡劣的環境並沒有逃避，而是選擇一起作戰。

　　大反派的營運長充分發揮了人性最醜陋的一面，偏偏又是個打不死的蟑螂，真是看到氣得牙癢癢，每一幕喪屍出現的時候都恨不得他被咬死，這種人最厲

52. 看不透的人性最可怕—《屍速列車》

害的地方就是煽動人心，迷惑那些沒有判斷能力的蠢蛋。那對老人姊妹花的妹妹也是個自私鬼，最後發現姐姐已經成了犧牲品，妹妹開門讓喪屍湧入，搭配「真是一群人渣」、「姊姊，妳平常做人處處為人著想，結果現在居然變這樣」這些話，讓他們嘗到自私過了頭，終究會自食惡果，看到這一幕大概很多人都熱血沸騰起來了吧！

　　這部電影如果細看，會發現導演塞入很多價值觀，例如男主角只顧著工作而忽略了家庭，營運長對於流浪漢的唾棄，顯示韓國對教育的重視，但是在危機出現的時候，反而是流浪漢挺身而出救了大家。現實生活中也是這樣的人生百態，端看我們怎麼用自己的角度去拍屬於自己的電影了。

53• 每個人的心中都住著一個偉大的阿嬤

—《有你真好》

　　這是一部 2002 年韓國溫馨電影，如果是由（阿嬤）帶大的人，不論是外婆或是奶奶，看到這部片一定會淚流不止，因為裡面充滿了滿滿的阿嬤對孫子的關愛。

　　一個在繁華都市裡生活的小孩，由他的單親媽媽暫時把小男主角小武委託給住在鄉下的外婆照顧，來到生活機能不方便的地方，小武極其的不適應，甚至對於不會說話的外婆產生厭惡，百般的不耐煩、耍賴、惡作劇，稍微有良知的人應該都立馬想衝進螢幕把小武揍一頓。

　　後來小武漸漸感受到外婆對他的用心及關愛，慢慢的懂事，有次外婆因為淋雨而生病，小武並沒有棄外婆於不顧，反而用他所能付出的能力去照顧外婆，

53. 每個人的心中都住著一個偉大的阿嬤
 ─《有你真好》

儘管這中間曾有著溝通不良的誤會，但小武都能一一
感受到，最後媽媽帶他回去都市，他還擔心外婆自己
一個人如何生活，最終畫了卡片給外婆，還幫她把針
線都穿引好，最後也為自己以前惡劣的行為對外婆道
歉。

　　整部電影沒有強烈的聲光效果，沒有轟動的場
面，但是看完之後卻是深深烙印在心中，甚至我把自
己帶入電影場景，外婆與小武離別之後，我也擔心起
她的生活，飾演小武外婆的金亦芬並非職業演員，而
是被電影劇組偶然在山裡所發現，是真正居住在山裡
的居民。片中她雖然一句台詞都沒有，卻能充分表現
出豐富情感，不幸的是，她在 2021 年 4 月辭世，但憑
著該片入圍大鐘獎新人獎，是歷史上該獎項最年長的
入圍者，也是正所謂「燦爛之後，便歸於平淡」了。

54• 善意是通往地獄的道路

—《死因無可疑》

此片改編自日本作家貴志祐介 1997 年出版的驚悚小說《黑暗之家》，更早些日本及韓國也都翻拍過，如果喜歡有點懸疑又不太血腥的，這部片會是個不錯的選擇。

這部戲主要是看黃秋生和李嘉欣，之前很少看過黃秋生的電影，除了看過在無間道裡的演出，也知道很會演變態殺人魔，這次在這部電影裡飾演一個有自閉症的人，讓我有點驚訝可以演得這麼好，更別提李嘉欣，扮演一個眼瞎腿瘸的，演技更是不在話下。這部電影的主角其實不是他們兩個，主角陳家樂是飾演一名熱心助人的保險員，相形之下就比較沒什麼發揮，直到最後發現事情的真相，與李嘉欣的博鬥才開始有點看頭。

54. 善意是通往地獄的道路—《死因無可疑》

劇情方面並沒有埋太多伏筆，大概看到一半就可以猜測出結尾，當保險員探訪身心障礙朱重德的家，卻發現有兒童吊死在房間內，令他不得不懷疑是否要詐領保險金，於是一步步開始抽絲剝繭，不得不說這一段的劇情還是滿不錯的。

「善意是通往地獄的路」這句經典台詞貫穿了整部電影，有心人士利用保險的優勢來謀財害命，浪費醫療資源等等，當初的立意良善卻遭人不當利用，都可顯現任何事情都會有兩面刃。

香港的版本比較注重在心理層面，韓版比較聚焦在變態殺人魔這方面，如果喜歡種口味的可以試試看韓國翻拍的「黑色之家」看過兩種版本後才更能深入比較不同之處。

55• 當人生只剩絕望—《我只要你好好的》

我不太喜歡看愛情片，大部分愛情片的模式就是從互相討厭，因為一個轉機互相產生情愫，從此過著童話故事般的浪漫生活，所以當朋友找我去看這部片時，我沒有抱持太大希望，加上聽說很多人都在電影院哭了，更是讓我覺得：What?!

故事訴說著高富帥的男主角威廉因為一場車禍變成了癱瘓人士，原本開朗活潑外向，事業有成，有女友，頓時之間變成了一無是處需要被照顧的人，家人幫他請了許多看護，但每位都被他的壞脾氣趕跑，直到遇到了女主角克拉克，雖然克拉克一開始也難以承受威廉的壞脾氣，但是剛被咖啡廳解雇的她，沒有任何收入，她也只能咬緊牙關照顧好威廉，最終威廉也被克拉克感動，願意敞開心胸。

電影演到目前為止，對我來說都是在意料之中，

55. 當人生只剩絕望─《我只要你好好的》

偶爾克拉克的眉毛會讓我有點出戲,但沒想到後面威廉的決定讓我下巴都掉了下來,即便他也愛上了克拉克,但他還是決定在六個月後執行安樂死,這對克拉克來說是很大的打擊,就算她費盡心力,也改變不了威廉的決定,最後只能好好跟他道別。

很多時候我們都想挽救一個人的生命,但如果那個人覺得生不如死了,我們救回了他,又無法給予幫助獲得改善,那到底是救了他還是害了他?2018 年台灣前電視主播傅達仁因胰臟癌折磨多年,選擇遠赴瑞士執行安樂死,引此了社會很大的討論,在如此自由的年代,要決定自己的死亡權,看來還需要很大的進步。

56• 《想愛就愛》—胃裡有好多蝴蝶在飛

這是一部泰國愛情輕鬆喜劇，描述兩個女人的愛情，雖然說提到泰國電影大概第一印象就是泰國鬼片，但不得不說泰國拍這種小清新的電影也是滿厲害的，這部片讓觀眾感受到愛情最初始的樣貌，自然與純真。

小芹與小佩是大學的室友，當小佩先入住時，還在浴室的鏡子用口紅寫下自我介紹，怎知一看到小芹中性的打扮，便有了一百八十度的轉變，還在房間裡用膠帶貼出了界線，就好像小學生在桌子用美工刀割出一條線，不准隔壁的臭男生越界一樣。

56. 《想愛就愛》—胃裡有好多蝴蝶在飛

　　兩個人的外表與個性剛好相反，帥氣的小芹喜歡煮飯、園藝、怕黑、還有點小淘氣，有氣質的小佩個性比較大而化之，愛恨分明，也喜歡捉弄小芹，經過相處了一段時間，小佩發現自己喜歡上小芹，內心開始天人交戰的的拉扯，但是面對愛情，誰能說停就停？

　　不過就算是女同的電影，一樣會有吃醋、誤會，小三的介入等八股劇情，劇中因為雙方產生誤會，小芹跑到小佩家想解釋清楚，但卻被小佩的媽媽阻止，小芹也提起勇氣希望小佩的媽媽可以讓她們交往，當然被媽媽毫不留情的拒絕，小芹便傷心的哭著回鄉下。小佩也告訴媽媽，如果喜歡一個人，胃裡就會有很多蝴蝶在飛，她對小芹的感覺就是如此，小佩成功的說服媽媽，便跑到鄉下去找小芹，快樂的在一起了。

　　故事聽起來很其實沒有很特別，只不過是主角換

成了女女，但是兩個顏質高的女生，演起來就是特別不一樣。這部影片還有續集「想愛就愛 2.5」，有時間的話，可以看看也無妨。

57• 《歡迎來到布達佩斯大飯店》

—黑色幽默的童話美學

　　這部電影大概是名列我最喜歡的電影前三名，劇情以倒敘的方式進行，與其說是在看一部電影，倒不如說是在看一部小說，開頭由一個女孩拿著一本劇中片名的小說去拜訪作家的墳墓，時間往前推到 1985 年，在飯店大廳，作者聽飯店主人 Zero 用回憶口述的方式來描述他和當時的飯店經理的故事。

　　布達佩斯大飯店的全盛時期也是 Gustave 任職飯店經理的時候，當時幾乎所有的名人貴族都會造訪這間飯店，其中最大的原因是因為 Gustave 擁有非凡的社交能力，能夠徘徊在貴婦之間。當其中一位飯店常客 D 夫人在家過世，Gustave 帶著他的徒弟 Zero 前往弔唁，發現夫人在遺囑中將一幅價值不菲的畫作送給 Gustave，引起整個家族的不滿，也開始了 Gustave 的逃亡旅程。

陶醉影畫

　　導演的拍攝手法在開頭運用的許多粉紅色的氛圍，隨時時間點的不同，顏色再轉橘，最後是黃，很溫暖的色調，配樂也使用了東歐的傳統樂器，讓整部電影更添童話色彩。整部電影最喜歡的片段，是 Gustave 在監獄與其他獄友的逃亡計畫，在此 Zero 的女友 Agatha 幫了一個很大的忙，她將逃亡工具做成小小的蛋糕形狀，這樣獄警在檢查的時候便能逃過一劫，這段節奏鮮明流暢，也意外顯得幽默。

　　雖然這部電影被歸類在喜劇片，但如果從細節來看，其實是部悲劇片，最後年老的 Zero 還經營這家已經沒落的飯店，是因為這是他跟 Agatha 在這裡曾經有過美好的回憶，如同周星馳所說：「我拍的是悲劇，你們卻說是喜劇。」一樣。

58• 《孤味》

—「為你好」是最大的情緒勒索

　　本片是導演許承傑將自己阿嬤的經歷寫成故事，之後拍成了短片當作他在紐約大學讀研究所時的畢業作品，隨後改編延伸成了他的首部劇情長片。為何片名取名《孤味》，導演許承傑 2017 年的短片《孤味》裡的一段話：「孤味」其實是一句台灣話，本來指的是餐廳只專賣一道料理，並致力把這道料理做到最好，後來衍伸為了一種生活態度、處世哲學，說的是一個人專心一意，堅持把一件事情做好，就算孤獨也沒有關係。

　　陳淑芳這位國民阿媽將台灣堅毅女性的形象演繹的很徹底，辛苦大半輩子，從路邊攤賣蝦捲最後拚到了開餐廳，拚死拚活的拉拔三個女兒，把最好的都給她們，或許是因為這樣，大女兒的叛逆，二女兒也離開台南到台北去，剩下三女兒願意接手這間餐廳，但

其實我們都知道，大女兒和二女兒遠離母親的原因只因為是母親給的愛太沉重，或許當年丈夫陳伯昌的離家也是因為這個原因。

一句「我是為你好」是多少華人傳統社會的父母給孩子的千斤擔，他們都期望孩子能夠成為自己的附屬品，造就出他們自己無法達成的人生，將這些期望寄許在孩子身上，但是人都是獨立個體，當我們意識到人生只能任人擺布，便會開始出現反彈，因而造就不少分裂的家庭。

導演並沒有把劇本寫成八點檔狗血劇，精準的拿捏每個人在情感上的分寸，從愛情、親情多方面探討，每個角色的立場也都很鮮明，透過激烈的碰撞才有璀璨的火花，這是一部值得細細品味的影片，慢慢去感受它的滋味。

59• 《射鵰英雄傳之東成西就》

—無心之作卻成了經典

在 1993 年誕生了一部經典喜劇之作—〈射鵰英雄傳之東成西就〉。據說花了二十七天就拍完了，之所以會有這部經典電影的出現，話說當年由王家衛指導的金庸武俠小說電影，因拍攝時間過長，令投資方不滿，於是王家衛求救劉鎮偉，由東邪西毒的原班人馬主演了東成西就。

早上拍〈東邪西毒〉，晚上拍〈東成西就〉，要不是有這班專業的演員，大概也成就不了這樣一部經典之作，東成西就乍看像是一部惡搞電影，但也因為這樣造就了許多經典畫面，加上台版的配音，也是一絕，更讓人喜愛這部電影。

影片中也有很多有趣的招式，像是「眉來眼去劍」、「乾柴烈火掌」、「情意綿綿刀」，明明就是

打鬥的火爆場面，卻因為這些創新元素使影片更加有趣。最搞笑的莫過於梁朝偉的香腸嘴，明明就是可以靠臉吃飯的演員，卻被導演玩成這副德性，不知如今的他看到當年的自己有什麼感想？

影片中還有一個很有趣的地方，在客棧裡扮演周伯通的劉嘉玲在走廊遇到了小師妹王祖賢，周伯通說：「半夜不睡覺，還出來假扮王祖賢」，但是飾演小師妹的就是王祖賢，這是電影與現實中連結很奇妙的地方，也打破了以往的邏輯，例如：天字一號房與天字二號房並不相連。

這部電影之所以會那麼經典，絕大部分也是因為當時的演員如今已不可能全部出現在同一部片，這些演員用不計形象的演出，也在我的青春留下了歡樂。

60• 《越光寶盒》

—只要你不尷尬，尷尬就會是別人

　　提到《越光寶盒》，很多人就會馬上聯想到周星馳演出的月光寶盒，但兩部其實都是同一位導演劉鎮偉，越光寶盒的故事架構基本上以吳宇森的《赤壁》作為主要對象，中間也穿插了許多惡搞的畫面，將許多電影融合在裡面，像是〈功夫〉、〈十面埋伏〉、〈鐵達尼號〉等等…也結合時事，例如當時中國為了辦奧運興建的鳥巢也出現在影片中，但不知是否太過刻意，有些畫面與演員為了幾秒鐘的出現，反而顯得尷尬。

　　女主角孫儷的演出也稍顯浮誇，在笑的時候嘴巴張得特別大，隨後演出的甄環傳才知道原來底子這麼深厚。郭德綱飾演的曹操，穿著紫色長袍，舞弄著長髮，一時間還以為在拍洗髮精廣告。曾志偉飾演的孔

明，黃勃飾演的周瑜，都有那麼幾秒鐘令我出戲，畢竟金城武和梁朝偉的影子已經深深烙印在心底。

　　導演劉鎮偉運用最拿手的拼貼方式將整部電影拼湊起來，但不知是否功力退步，有些片段還真是令人滿滿的尷尬，這部電影有著許多大牌明星或是久未出現的演員，多少也讓觀眾感受到些許的懷舊。也用最擅長的深情故事貫穿劇情，但其實這條感情線滿突兀的，尤其前面已經穿越很多劇情，容易讓觀眾錯亂，到底是要歸類在喜劇片還是愛情片？

　　總而言之，〈越光寶盒〉最終還是向〈月光寶盒〉經典結局致敬，給了觀眾一個圓滿的結局，也挽救了分數。

陶醉影畫

國家圖書館出版品預行編目(CIP)資料

陶醉影畫/老溫，剛田武，六色羽，風見喬著. --臺中市 ： 鑫富樂文教事業有限公司， 2022.08
面 ； 公分. --（藝術設計 ； 1）
ISBN 978-986-98852-7-0(平裝)
1. CST: 電影 2. CST: 影評

987.013 111012478

藝術設計 1

陶醉影畫

作 者 老溫、剛田武、六色羽、風見喬
製作公司 東邦國際興業有限公司
編 審 容 飛
版面編輯 廖曉纓
封面設計 楊易達
發 行 人 林淑鈺
出 版 者 鑫富樂文教事業有限公司
402014 台中市南區南陽街 77 號 1 樓
電話:04-22609293
傳真:04-22607762
E-MAIL: happybookp@gmail.com
出版日期 2022 年 8 月 8 日 出版一刷